色鉛筆的 可愛貓咪

福阿包 等編著　鄒宛芸 校審

U0086441

新一代圖書有限公司

國家圖書館出版品預行編目資料

色鉛筆的可愛貓咪 / 福阿包等編著. -- 初版. -- 新
北市：新一代圖書，2019.099
172面；18.5x21公分
ISBN 978-986-6142-85-7(平裝)

1.鉛筆畫 2.動物畫 3.繪畫技法

948.2 108012799

色鉛筆的可愛貓咪

作　　者：福阿包等 編著
發 行 人：顏大為
校　　審：鄒宛芸
編輯策劃：楊　源
編輯顧問：林行健
排　　版：華剛數位印刷有限公司
出 版 者：新一代圖書有限公司
　　　　　新北市中和區中正路908號B1
　　　　　電話：(02)2226-3121
　　　　　傳真：(02)2226-3123
經 銷 商：北星文化事業有限公司
　　　　　新北市永和區中正路456號B1
　　　　　電話：(02)2922-9000
　　　　　傳真：(02)2922-9041
印　　刷：上海印刷廠股份有限公司
郵政劃撥：50078231新一代圖書有限公司
定　　價：350元
繁體版權合法取得‧未經同意不得翻印
授權公司：機械出版社
◎ 本書如有裝訂錯誤破損缺頁請寄回退換
ＩＳＢＮ ：978-986-6142-85-7
2019年９月初版一刷

前　言

　　很高興今年會出版另一本有關貓咪的彩色鉛筆繪畫教程，更開心的是今年我也終於養了人生中第一隻貓咪。

　　養了貓咪後，對貓咪增添了更多的喜愛之情。在繪畫的時候，對貓咪似乎有了更深層的認識。貓咪一直是最受歡迎的寵物之一，而且喜歡貓咪的朋友越來越多，這也是我可以繼續繪畫更多貓咪的原因吧。我依舊認為貓咪是動物世界裡怎麼畫都好看的小可愛。

　　這本書裡的貓咪依舊延續 Q 版與寫實之間的可愛風格，在繪畫的時候，我努力將貓咪更可愛的一面畫出來。在延伸學習裡簡單介紹了水溶性彩色鉛筆的畫法，讓大家對水溶的畫法有個大致了解。最後依舊加進了多張近期的插畫作品，讓書中的內容更豐富。

　　我已經出版了多本有關動物的彩色鉛筆繪畫書，其實從第一本開始，我和大家一起都在努力著，每年出版一本新書，也算是我對自己工作的總結。

　　希望大家都可以畫出自己喜歡的小動物，喜歡的風格，享受繪畫過程，開心每一天。

2018 年 9 月

目 錄

第 1 章　色鉛筆的基礎知識

- 馬可 72 色油性色鉛筆色卡
- 本書貓咪繪畫常用顏色
- 彩色鉛筆畫材推薦
- 貓咪繪畫技巧

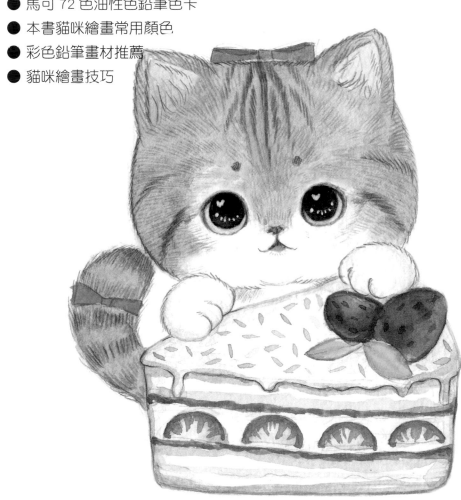

馬可 72 色油性色鉛筆色卡

本書使用馬可 72 色油性色鉛筆。

以下是鉛筆的色卡，包含色號和顏色名稱。

501 白色　502 沙色　503 檸檬黃　504 黃色　505 鉻黃　506 橙色　507 橘色　508 朱红

509 緋红　510 红色　511 天竺红　512 洋红　513 深粉红　514 玫瑰红　515 珊瑚红　516 粉红

517 肉粉色　518 肉色　519 膚色　520 米黃　521 淡紫色　522 紫丁香　523 绣球粉　524 紫红

525 深紫红　526 紫羅蘭　527 紫色　528 深紫　529 深藍　530 群青　531 鈷藍　532 淺藍

533 藍色　534 翠藍　535 淡藍　536 草藍　537 天藍　538 綠松石藍　539 翡翠綠　540 亮綠

541 薄荷綠　542 深綠　543 草綠　544 橄欖綠　545 墨綠色　546 綠色　547 水鴨綠　548 苔綠色

549 黃綠色　550 嫩綠色　551 淺黃　552 土黃　553 焦褐色　554 淺褐色　555 褐色　556 赭石

557 焦红褐　558 深褐色　559 红褐　560 磚紅　561 冷灰色　562 红紫色　563 熱褐色　564 淺灰色

565 灰色　566 暖灰色　567 藍灰色　568 深灰色　569 暗灰色　570 黑色　571 金色　572 銀色

2

本書貓咪繪畫常用顏色

 504 黃色　506 橙色　507 橘色　510 紅色　517 肉粉色

521 淡紫色　524 紫紅　527 紫色

529 深藍　530 群青　532 淺藍　533 藍色　535 淡藍　537 天藍

542 深綠　546 綠色　549 黃綠色

552 土黃　555 褐色　556 赭石　558 深褐色　559 紅褐　563 熟褐色

564 淺灰色　565 灰色　568 深灰色　570 黑色

　　大家不用太糾結色鉛筆的品牌色號，只要是同色系的彩鉛，畫出來的效果是沒有太大差別的。

　　大家可以把手裡的色鉛筆先做個色卡，然後對照書裡的色卡，找出相似的顏色，就可以開始畫畫啦。

彩色鉛筆畫材推薦

色鉛筆繪畫的畫材和畫法，在之前出版的書中都有詳細介紹。
下面給大家推薦一些常用的畫材。

彩色鉛筆

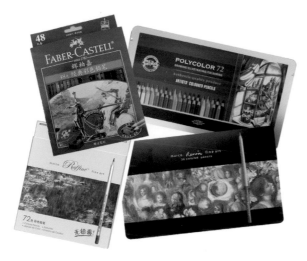

這幾款都是市面上常見，且價性比不錯的彩鉛，分別有油性和水溶性。

本書使用的是油性彩鉛，最後一章增加了水溶性彩色鉛筆的畫法。

大家可以根據個人喜好選擇彩鉛，顏色推薦最少要 24 色以上。

上圖依次為：輝柏嘉紅盒彩鉛、
酷喜樂彩鉛、馬可彩鉛、雷諾瓦彩鉛。

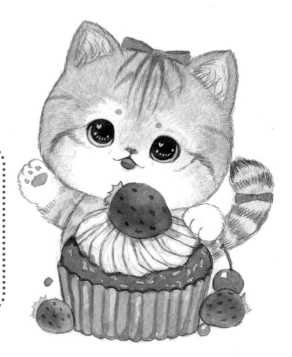

本書使用的是馬可彩鉛，馬克彩鉛鉛質比其他品牌的彩鉛稍硬，在刻畫毛髮時，比較容易疊加顏色，價格也比較適中。

4

彩色自動鉛筆

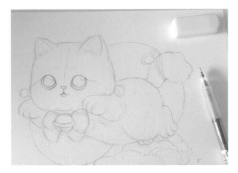

現在起稿除了用黑色的自動鉛筆，還可以選彩色的自動筆芯。筆者現在起稿通常都用粉色或黃色的自動筆芯，這樣不容易弄髒畫面，後期上色直接就覆蓋了，橡皮輕輕一擦就乾淨，比常見的黑色筆芯好用多了，推薦給大家。

高光筆

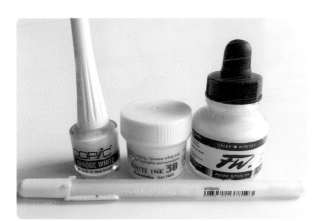

在動物繪畫裡，高光筆是必不可少的畫材，比如動物瞳孔的高光，動物的鬍鬚，耳朵的毛髮……這種需要點綴提亮的部位，需要覆蓋力強的白色畫材。

可以用來點高光的畫材有高光筆、高光漆，覆蓋力強的丙烯（壓克力顏料）也可以，但推薦用高光筆，它是最方便的點高光畫材。

貓咪繪畫技巧

起稿階段

　　筆者畫貓咪在起稿階段的時候，會用直線先確定貓咪整體的大致輪廓，線稿大致確定沒問題後，會開始刻畫五官，貓咪表情畫好後再上色。會用彩色自動筆芯來起稿，不擔心修改時弄髒畫面。

上色階段

　　上色階段會著重刻畫貓咪的眼睛，如果眼睛畫得活靈活現，畫面會更加生動。筆者習慣畫好眼睛後，再用高光筆點出瞳孔的高光。眼睛周圍類似眼圈的細節都會畫出來。在畫貓咪的時候，五官比例與寫實畫法不同，傾向於增加可愛的感覺。

總結

　　貓咪繪畫最重要的就是頭部，其次是身體。畫好了頭部，這張畫就勝利了一大半。有讀者朋友說臨摹的時候還是覺得有難度。其實大家剛開始不用畫貓咪的整體，可以先練習畫五官，五官畫熟了，再專門練習畫貓咪的頭像。畫 100 個貓咪頭像後，再練習畫身體，這時候就會覺得不那麼難了。

　　貓咪繪畫畫多了以後，就會總結出一套方法。不同品種的貓咪、長短不一的毛髮、不同毛髮顏色⋯⋯只要追求起稿準確，抓住五官特點，上色刻畫細節，毛髮隨著貓咪身體的毛髮走向排線，一層一層疊加顏色這樣來畫。

　　在畫毛髮的時候，下筆的力度應該有輕有重，這樣毛髮之間的銜接過渡就會自然，再加上對明暗關係的繪畫處理，畫出一隻可愛的貓咪就不難啦。

第 2 章　貓咪頭像篇

英國短毛貓

【準備顏色】

504 黃色　506 橙色　507 橘色　510 紅色

546 綠色　565 灰色　568 深灰色　570 黑色

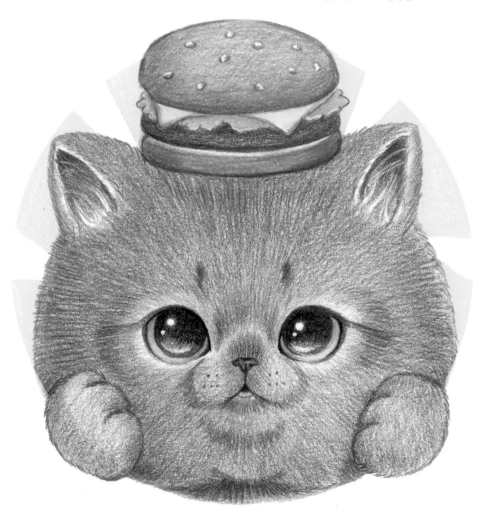

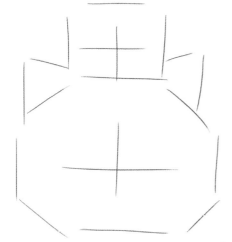

01 先用直線輕輕標出貓咪頭部整體的大致輪廓,定出五官的輔助線。

02 用短直線繼續勾勒五官的位置,進一步刻畫貓咪頭部各個部位的輪廓,將線稿整體位置勾勒準確。

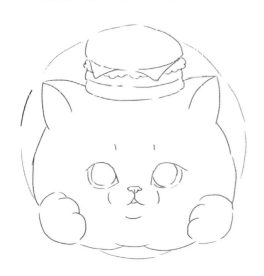

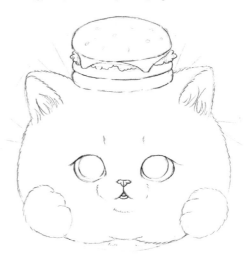

03 貓咪頭部大體輪廓勾勒好後,開始刻畫細節,畫出貓咪五官、漢堡等大致形狀。

04 貓咪線稿整體畫好後,用橡皮輕輕擦淡一下線稿,擦掉之前的輔助線,用畫短毛髮的線條畫出貓咪毛髮的輪廓線,畫出毛茸茸的質感。

【上色】

用黑色和黃色畫貓咪瞳孔的底色，用黑色畫鼻子的底色。

繼續用黑色加重瞳孔暗部的顏色，用黑色加重鼻子的輪廓線。

05 用灰色按照箭頭走向畫出貓咪頭部毛髮的整體走向，要按照毛髮的增長方向來平鋪毛髮。

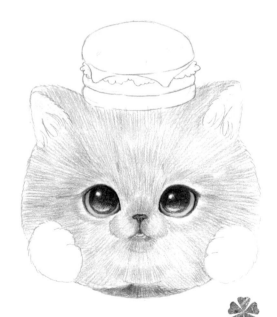

06 繼續用深灰色從貓咪鼻子附近開使始疊加重色，畫出貓咪臉部的明暗關係。

07 繼續用深灰色加重貓咪眼睛和鼻子最暗的地方，畫出層次感。

加重

08 用深灰色疊加黑色繼續加重貓咪整體頭部的暗部顏色，再畫貓咪耳朵的內部顏色，畫出耳朵的厚度。

　　為貓咪耳朵留出一層白色的毛髮，內部顏色色加重，這樣耳朵就會有立體感。

　　在畫貓咪爪子時，用深色加重畫毛髮輪廓線，畫出毛茸茸的質感。

10 繼續用黑色加重貓咪的毛髮輪廓線，加重耳朵的內部重色。

09 用深灰色結合黑色畫貓咪爪子的明暗關係，再用黑色加深貓咪毛髮的輪廓線。

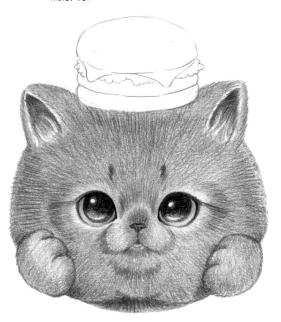

 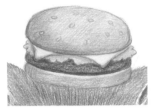 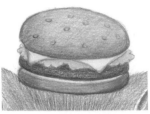

11 用橘色、綠色、紅色畫漢堡的底色。用橙色、紅色、綠色加重漢堡的暗部顏色。繼續用橙色、紅色、綠色疊加顏色，直到漢堡顏色飽滿。最後用橙色加重漢堡芝麻的輪廓線。

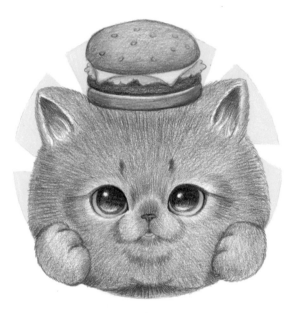

用高光筆畫漢堡上芝麻的亮部顏色，這樣芝麻就會有立體感。

12 用黃色畫貓咪背景的顏色。

完成

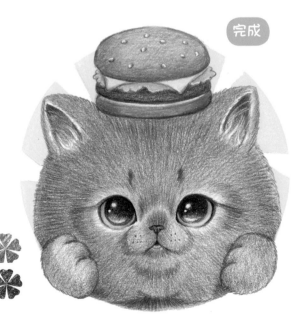

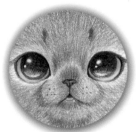

貓咪眼睛用高光筆加上高光，會顯得非常有神。

13 最後用深灰色結合黑色再加重一遍顏色，直到畫面顏色飽滿。

蘇格蘭折耳貓

【準備顏色】

506 橙色　507 橘色　510 紅色　517 肉粉色　542 深綠　546 綠色　549 黃綠色　565 灰色　568 深灰色

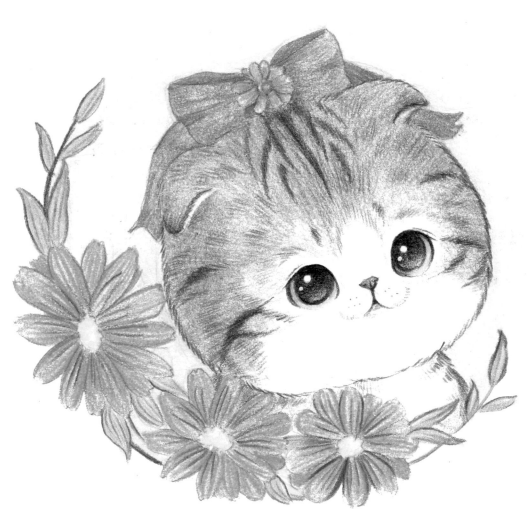

570 黑色

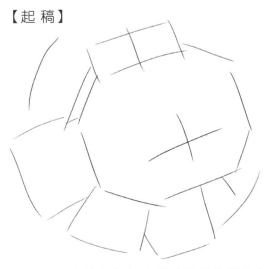

01 先用直線輕輕標出貓咪臉部整體的大致輪廓，定出五官的輔助線。

02 用短直線繼續勾勒五官的位置，進一步刻畫貓咪各個部位的輪廓，將線稿整體位置勾勒準確。

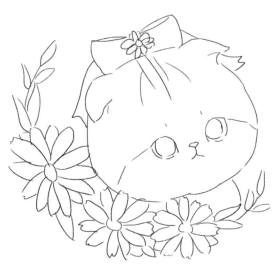

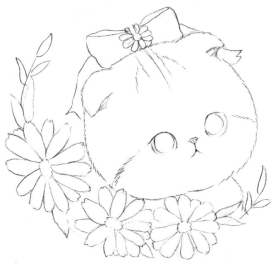

03 貓咪臉部大體輪廓勾勒好後，開始刻畫細節，畫出貓咪五官、耳朵、蝴蝶結的形狀，畫出花紋的大致位置和背景花朵的細節。

04 貓咪線稿整體畫好後，用橡皮輕輕擦淡一下線稿，擦掉之前的輔助線，用畫短毛髮的線條畫出貓咪毛髮的輪廓線，畫出毛茸茸的質感。

【上色】

用黑色和紅色
畫貓咪眼睛瞳孔的
底色，再用肉粉色
畫鼻子的底色。

繼續用黑色加重
瞳孔暗部的顏色，再
用黑色加重鼻子輪廓
線，用高光筆點出眼
睛的高光。

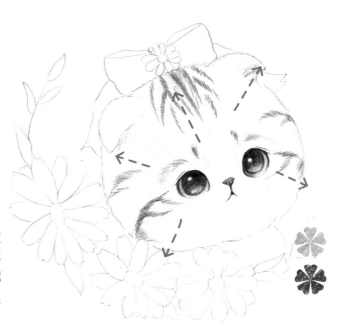

05 用灰色按照箭頭走向畫出貓咪頭部毛髮的
整體走向，再用黑色畫貓咪頭部的花紋。

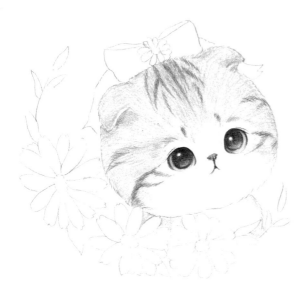

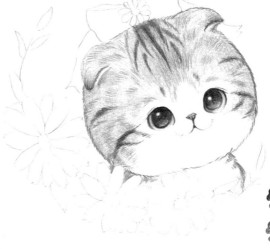

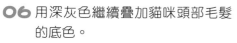

06 用深灰色繼續疊加貓咪頭部毛髮
的底色。

07 繼續用深灰色和黑色結合著畫貓咪頭
部毛髮的暗部顏色。

15

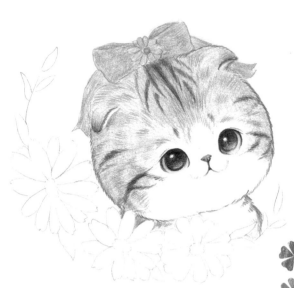
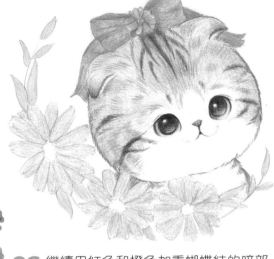

08 用紅色和橙色畫貓咪頭部的蝴蝶結。

09 繼續用紅色和橙色加重蝴蝶結的暗部顏色。再用肉粉色和綠色畫花朵葉子的底色。

先用淺色畫花朵的底色，再用深色畫花朵的輪廓線，繼續用淺色疊加花朵的顏色，層層疊加直到花朵顏色飽滿。

加重

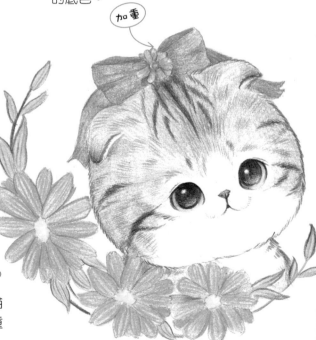

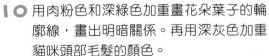

10 用肉粉色和深綠色加重畫花朵葉子的輪廓線，畫出明暗關係。再用深灰色加重貓咪頭部毛髮的顏色。

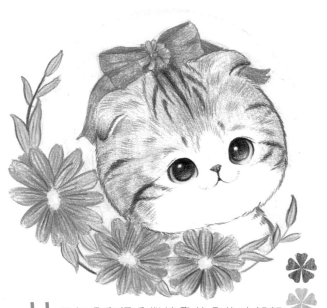

畫出蝴蝶結的細節與明
暗關係。

11 用紅色和橘色繼續畫花朵的暗部顏
色，用橘色畫背景的底色。

完成

用高光筆畫出
貓咪眼睛的高光，讓
眼睛更有神。

12 最後用深灰色和黑色繼續疊加貓咪頭
部毛髮的暗部顏色，直到畫面顏色飽
滿為止。

黃狸花貓

【準備顏色】

507 橘色　510 紅色　517 肉粉色　524 紫紅　527 紫色　532 淺藍　533 藍色　537 天藍　552 土黃

559 紅褐　570 黑色

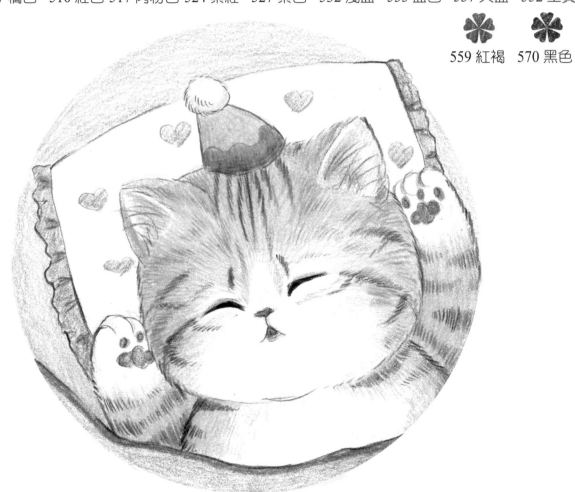

【起稿】

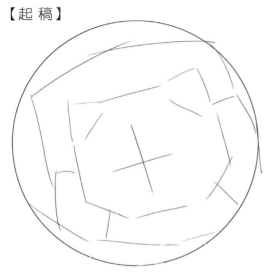

01 先用直線輕輕標出貓咪臉部整體的大致輪廓，定出五官的輔助線。

02 用短直線繼續勾勒五官的位置，進一步刻畫貓咪各個部位的輪廓，將線稿整體位置勾勒準確。

03 貓咪頭部大體輪廓勾勒好後，開始刻畫細節，畫出貓咪五官、耳朵的形狀，畫出花紋的大致位置。

04 貓咪線稿整體畫好後，用橡皮輕輕擦淡一下線稿，擦掉之前的輔助線，再用畫短毛髮的線條畫出貓咪毛髮的輪廓線，畫出毛茸茸的質感。

【上色】

用黑色畫貓咪眼睛的底色，
用紅色畫鼻子、舌頭的底色。

05 用橘色畫貓咪臉部毛髮的底色，用紅褐色畫貓咪頭部花紋的分布。把白色毛的位置留出來。

06 用橘色繼續疊加貓咪頭部毛髮的暗部顏色。用肉粉色化貓咪耳朵的內部顏色。

07 用土黃色結合橘色繼續疊加貓咪頭部的毛髮顏色，用紅褐色加重貓咪頭部花紋的顏色。

08 用橘色繼續疊加貓咪身體的底色，畫出毛髮的走向，再用紅色畫貓咪的爪子。

09 用紅褐色結合橘色繼續疊加貓咪身體毛髮的暗部顏色。

10 用天藍色和藍色畫貓咪帽子的顏色。

給貓咪加上一個小帽子，使畫面更可愛。

畫出貓咪爪子的細節。

21

11 用肉粉色畫枕頭的底色，再用紫色
和紫紅色畫貓咪的被子底色。

12 用淺藍色畫背景顏色，讓畫面顏色
更加完整。

貓咪閉著的眼
睛也有細節，加深
眼睛周邊的顏色。

完成

13 最後用土黃色和紅褐色繼續加重貓咪整體
的暗部顏色，加深枕頭的輪廓線，直到畫
面顏色飽滿。

美國捲耳貓

【準備顏色】

 504 黃色　 507 橘色　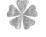 510 紅色　 517 肉粉色　 532 淺藍　 542 深綠　 549 黃綠色　552 土黃

555 褐色　563 熟褐色　565 灰色

568 深灰色　570 黑色

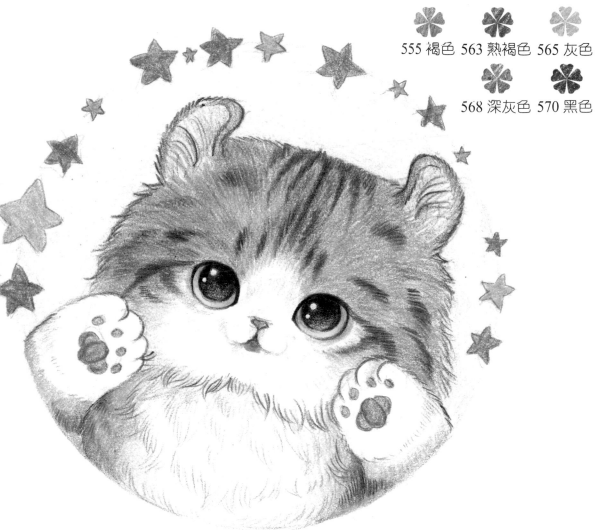

01 先用直線輕輕標出貓咪臉部整體的大致輪廓，定出五官的輔助線。

02 用短直線繼續勾勒五官的位置，進一步刻畫貓咪各個部位的輪廓，將線稿整體位置勾勒準確。

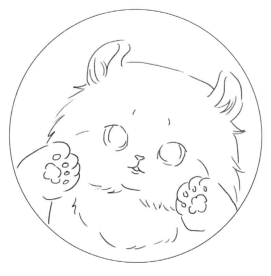

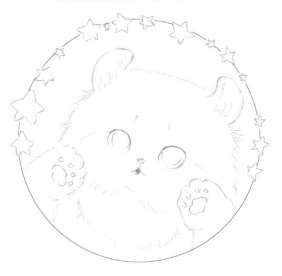

03 貓咪頭部大體輪廓勾勒好後，開始刻畫細節，畫出貓咪五官、耳朵的形狀，再畫出花紋的大致位置。

04 貓咪線稿整體畫好後，用橡皮輕輕擦淡一下線稿，擦掉之前的輔助線，再用畫長毛髮的線條畫出貓咪毛髮的輪廓線，畫出毛茸茸的質感。

用黑色和黃色畫貓咪眼睛瞳孔的底色，用紅色畫鼻子的底色。

繼續用黑色加重瞳孔暗部的顏色，用黑色加重鼻子的輪廓線。

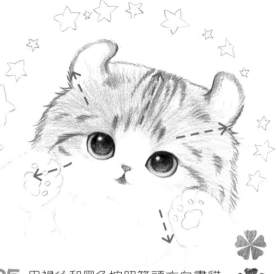

05 用褐色和黑色按照箭頭方向畫貓咪頭部毛髮的走向和花紋。

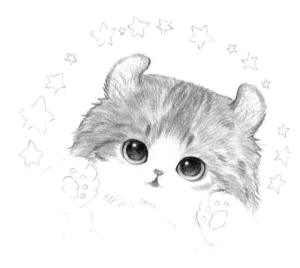

06 用熟褐色繼續疊加貓咪頭部毛髮的暗部顏色，畫出毛髮的質感。

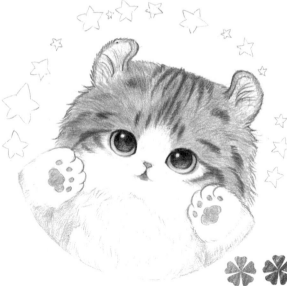

07 繼續用熟褐色和黑色加重貓咪頭部毛髮的暗部顏色，用肉粉色畫爪子的底色，再用褐色和深灰色畫貓咪身體毛髮的走向。

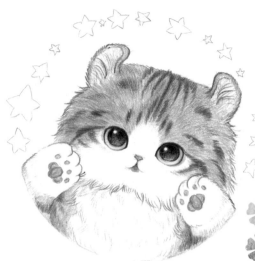

08 用土黃色和褐色繼續疊加貓咪整體的毛髮顏色，暗部顏色重下去，畫出體積感。

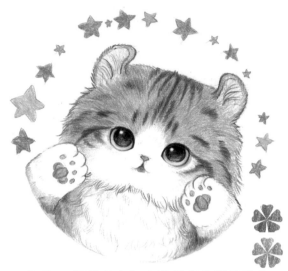

09 用深綠色和紅色畫貓咪背景星星的底色。

將貓咪頭部的細節刻畫出來，用高光筆點出眼睛的高光。

10 用淺藍色畫背景的底色，再用深灰色畫貓咪身體的長毛髮，讓畫面更加完整。

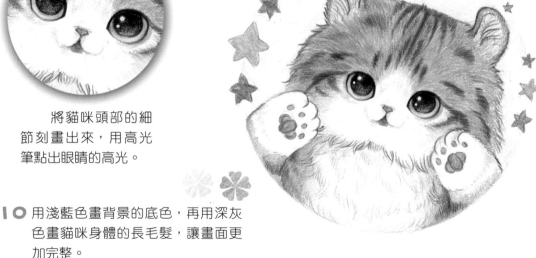

完成

伯曼貓

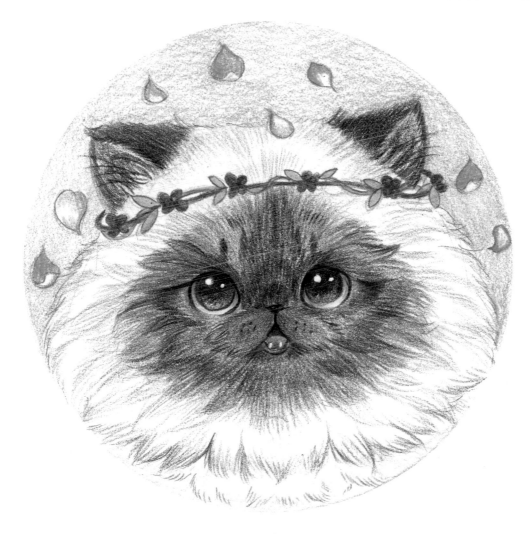

27

01 先用直線輕輕標出貓咪臉部整體的大致輪廓,定出五官的輔助線。

02 用短直線繼續勾勒五官的位置,進一步刻畫貓咪各個部位的輪廓,將線稿整體位置勾勒準確。

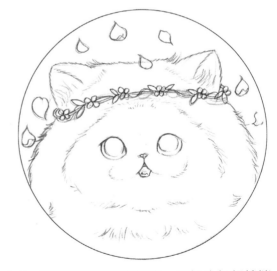

03 貓咪頭部大體輪廓勾勒好後,開始刻畫細節,畫出貓咪五官、耳朵的形狀,畫出花紋的大致位置。

04 貓咪線稿整體畫好後,用橡皮輕輕擦淡一下線稿,擦掉之前的輔助線,再用畫短毛髮的線條畫出貓咪毛髮的輪廓線,畫出毛茸茸的質感。

【上色】

用黑色和天藍色畫貓咪瞳孔的底色，用紅色畫鼻子、嘴巴的底色。

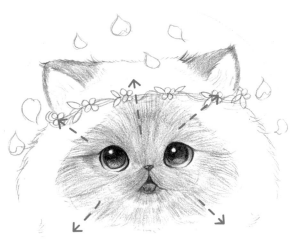

用黑色和淡藍色加重畫貓咪眼睛瞳孔的暗部顏色。

ㄖ5 用黑色疊加熟褐色按照箭頭走向畫出貓咪頭部深色毛髮的走向，按照毛髮的增長方向來平鋪毛髮，將白色毛髮的位置留出來。

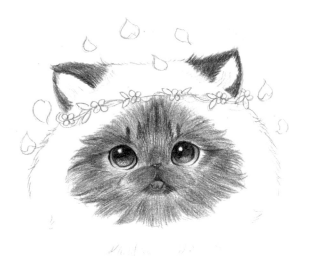

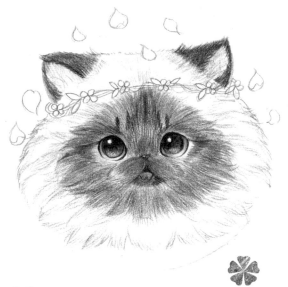

ㄖ6 繼續用黑色和熟褐色從貓咪鼻子周圍開始疊加重色，畫出貓咪頭部深色毛髮的明暗關係。

ㄖ7 用深灰色畫貓咪頭部毛髮的暗部顏色，加重長毛髮的輪廓線，畫出長毛髮的分布。

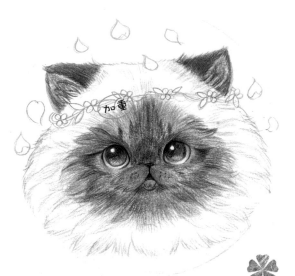

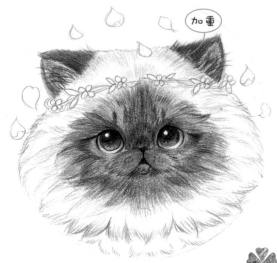

08 用深灰色結合黑色繼續疊加貓咪頭部毛髮的暗部顏色，讓貓咪顏色更加完整。

09 用灰色加重貓咪頭部深色毛髮的暗部顏色，畫出耳朵內部的暗部顏色，再用深灰色加深長毛髮的輪廓線。

畫出花環的細節，花朵圍繞花圈分布。

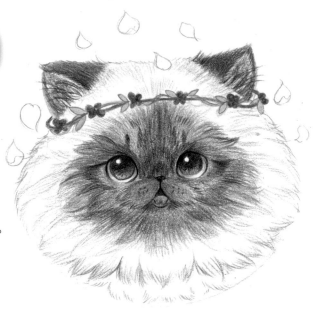

10 用綠色和紅色畫貓咪花環的底色。

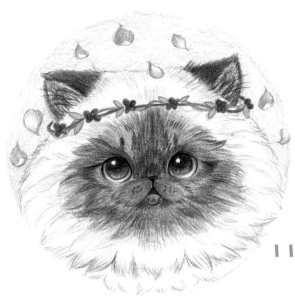

用深色加重長毛髮的輪廓線。

１１ 用肉粉色畫貓咪背景的底色，再用
紅色畫背景的花瓣。

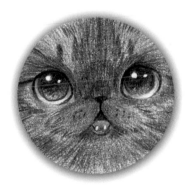

刻畫出貓咪五官，
用高光筆點出眼睛的高
光，畫出嘴裡的小牙　。

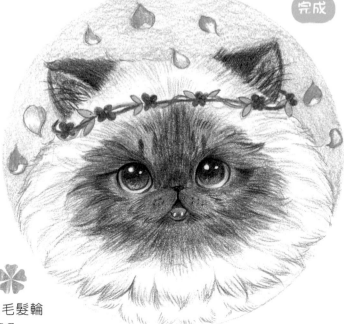

１２ 用深灰色疊加貓咪頭部整體的毛髮輪
廓線，再用肉粉色加深背景的顏色。

波斯貓

【準備顏色】

504 黃色　506 橙色　507 橘色　510 紅色 517 肉粉色 537 天藍　542 深綠　552 土黃　555 褐色

565 灰色 568 深灰色 570 黑色

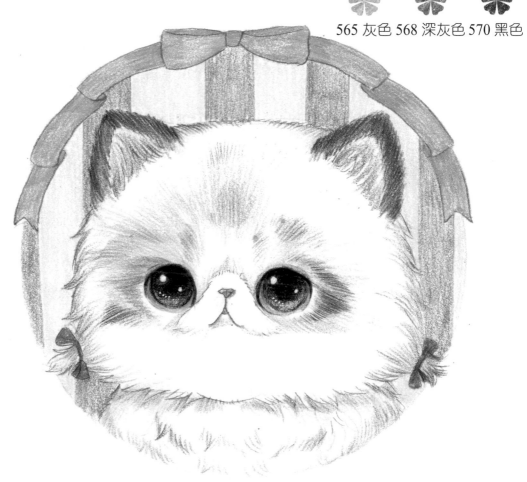

01 先用直線輕輕標出貓咪臉部整體的大致輪廓，定出五官的輔助線。

02 用短直線繼續勾勒五官的位置，進一步刻畫貓咪各個部位的輪廓，將線稿整體位置勾勒準確。

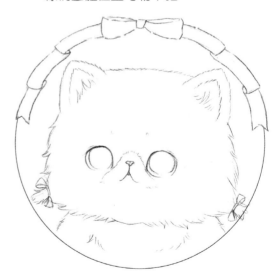

03 貓咪頭部大體輪廓勾勒好後，開始刻畫細節，畫出貓咪五官、耳朵的形狀，再畫出花紋的大致位置。

04 貓咪線稿整體畫好後，用橡皮輕輕擦淡一下線稿，擦掉之前的輔助線，再用畫長毛髮的線條畫出貓咪毛髮的輪廓線，畫出毛茸茸的質感。

用黑色和橘色畫貓咪眼睛瞳孔的底色，再用肉粉色畫鼻子的底色。

用黑色和橙色加重畫貓咪瞳孔的暗部顏色。

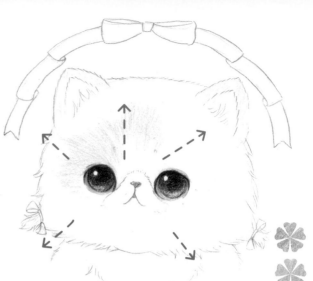

05 用灰色和橘色按照箭頭走向畫出貓咪頭部毛髮的整體走向，要按照毛髮的增長方向來平鋪毛髮。

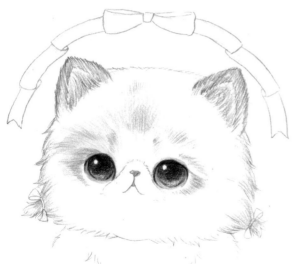

06 繼續用深灰色和褐色從貓咪鼻子中開始疊加重色，畫出貓咪臉部各個部位的毛髮顏色，在耳朵內部疊加一點肉粉色。

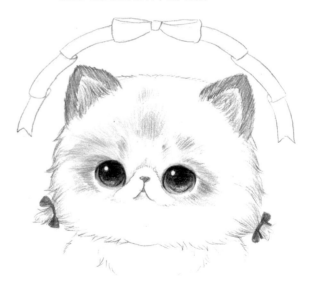

07 用深灰色繼續疊加貓咪頭部毛髮的暗部顏色，再用紅色畫蝴蝶結的底色。

34

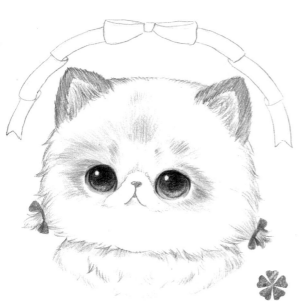

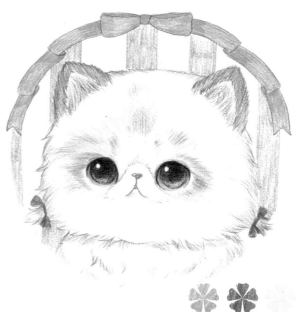

08 用深灰色畫貓咪頭部整體毛髮的暗
部顏色，再用畫長毛的畫法畫出白
色毛髮一撮撮的質感。

09 用天藍色、紅色、黃色畫貓咪背景
的底色。

完成

對貓咪五官進行細節
刻畫，用高光筆點出
眼睛的高光。

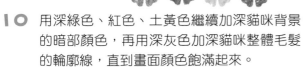

10 用深綠色、紅色、土黃色繼續加深貓咪背景
的暗部顏色，再用深灰色加深貓咪整體毛髮
的輪廓線，直到畫面顏色飽滿起來。

35

黑白狸花貓

【準備顏色】

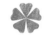 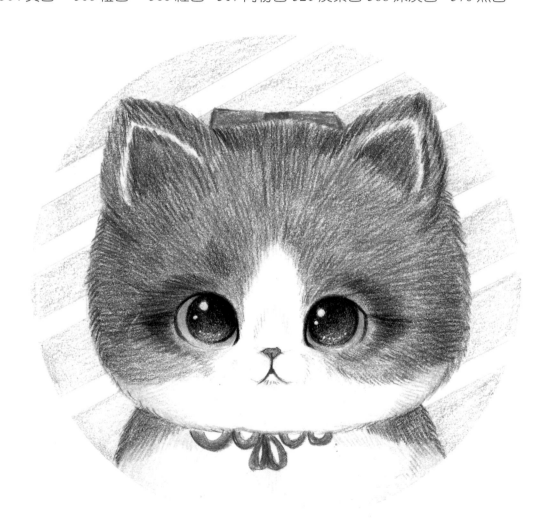

504 黃色　506 橙色　510 紅色　517 肉粉色　521 淡紫色　568 深灰色　570 黑色

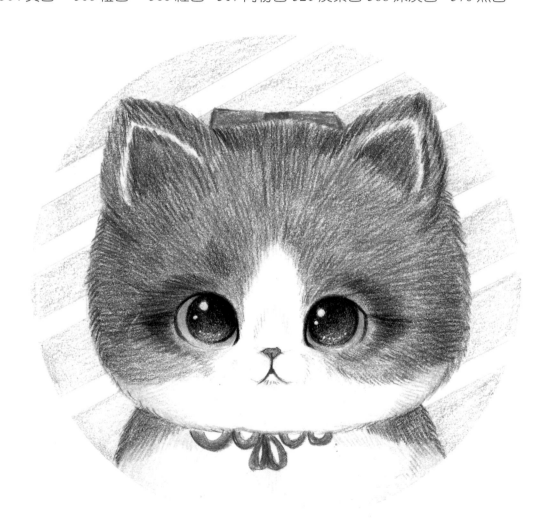

【起稿】

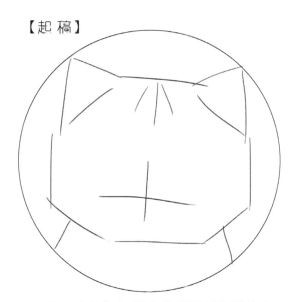

O1 先用直線輕輕標出貓咪臉部整體的大致輪廓,定出五官的輔助線。

O2 用短直線繼續勾勒五官的位置,進一步刻畫貓咪各個部位的輪廓,將線稿整體位置勾勒準確。

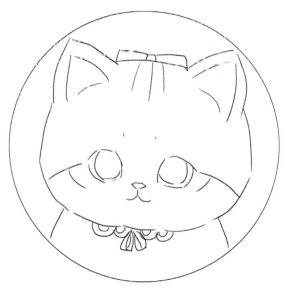

O3 貓咪頭部大體輪廓勾勒好後,開始刻畫細節,畫出貓咪五官、耳朵的形狀,再畫出花紋的大致位置。

O4 貓咪線稿整體畫好後,用橡皮輕輕擦淡一下線稿,擦掉之前的輔助線,再用畫長毛髮的線條畫出貓咪毛髮的輪廓線,畫出毛茸茸的質感。

用黑色和黃色畫貓咪瞳孔的底色，再用肉粉色畫鼻子的底色。

繼續用黑色和橙色加重瞳孔暗部的顏色，再用高光比點出眼睛高光。

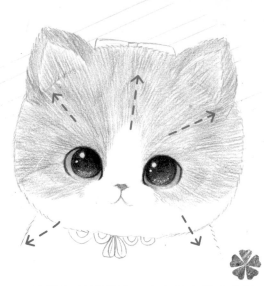

05 用深灰色按照箭　走向畫出貓咪頭部毛髮的整體走向，要按照毛髮的增長方向來平鋪毛髮，白色毛髮的位置應留出來。

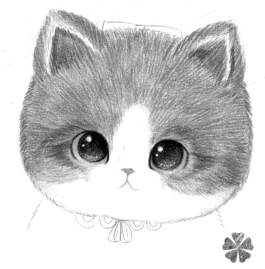

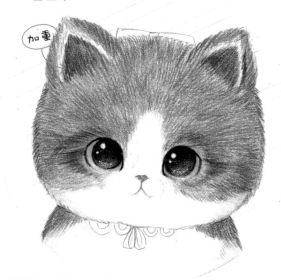

加重

06 繼續用深灰色疊加貓咪頭部毛髮的暗部顏色。

07 用黑色結合深灰色畫貓咪身體深色毛髮的底色，再繼續加重貓咪整體的暗部顏色，被遮擋的部位顏色最重。在貓咪耳朵內部疊加肉粉色。

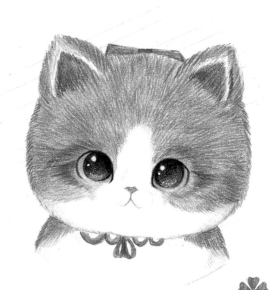
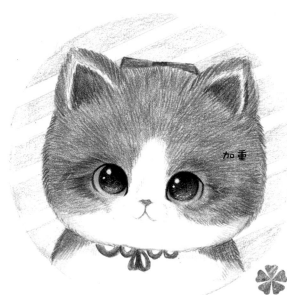

加重

08 用紅色畫貓咪的蝴蝶結底色，再用深灰色輕輕畫貓咪白色毛髮的暗部顏色。

09 用深灰色繼續加重貓咪整體毛髮的暗部顏色，再用紅色加重蝴蝶結的暗部顏色，再用淡紫色畫背景的底色。

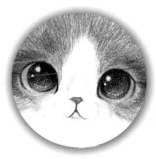

將貓咪五官的細節刻畫出來，用高光筆點出眼睛的高光。

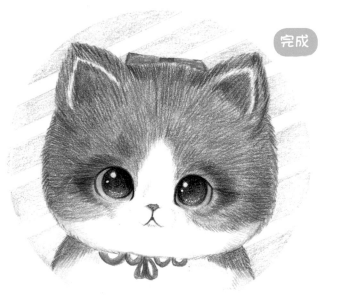

完成

10 最後用深灰色疊加黑色繼續疊加貓咪整體暗部顏色，直到畫面顏色更加飽滿為止。

布偶貓

【準備顏色】

510 紅色　517 肉粉色　537 天藍　546 綠色　549 黃綠色 564 淺灰色　565 灰色　568 深灰色

570 黑色

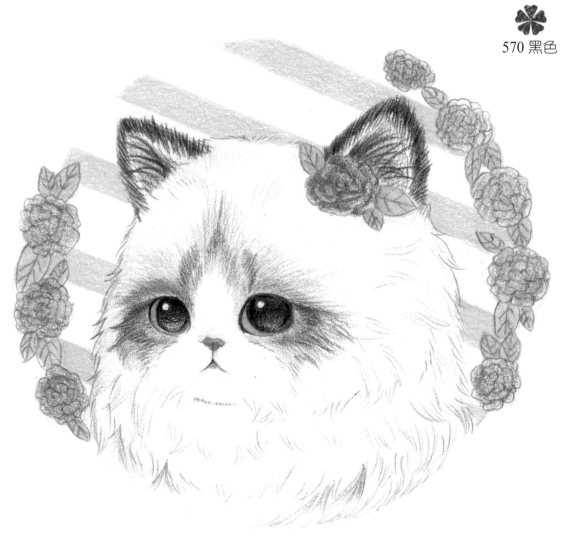

【起稿】

01 先用直線輕輕標出貓咪臉部整體的大致輪廓，定出五官的輔助線。

02 用短直線繼續勾勒五官的位置，進一步刻畫貓咪各個部位的輪廓，將線稿整體位置勾勒準確。

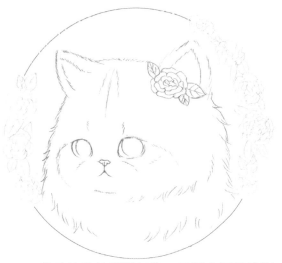

03 貓咪頭部大體輪廓勾勒好後，開始刻畫細節，畫出貓咪五官、耳朵的形狀，畫出花紋的大致位置。再畫出背景的花朵。

04 貓咪線稿整體畫好後，用橡皮輕輕擦淡一下線稿，擦掉之前的輔助線，再用畫短毛髮的線條畫出貓咪毛髮的輪廓線，畫出毛茸茸的質感。

【上色】

用黑色和天藍色畫貓咪瞳孔的底色，再用肉粉色畫鼻子的底色。

繼續用黑色加重瞳孔暗部的顏色，用高光筆點出眼睛的高光。

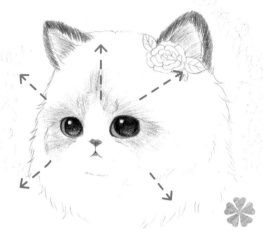

05 用灰色按照箭頭走向畫出貓咪頭部毛髮的整體走向，要按照毛髮的增長方向來平鋪毛髮，再用黑色畫貓咪耳朵的黑色毛髮。

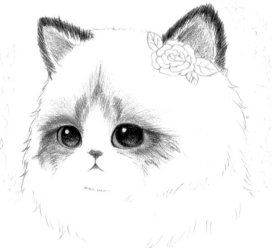

貓咪耳朵是黑色毛髮，留出耳朵的一圈白色毛髮，畫出耳朵的厚度。

06 用深灰色結合黑色繼續疊加貓咪頭部毛髮的暗部顏色，注意深色毛髮與淺色毛髮線條顏色之間的銜接要自然。

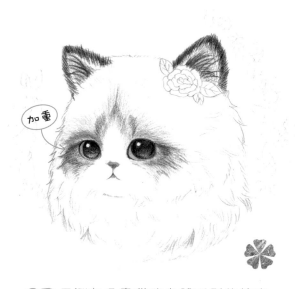

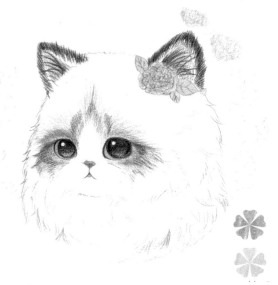

07 用深灰色畫貓咪身體毛髮的輪廓
線，畫出長毛髮的分布。因為是白
色毛髮，顏色不要畫得太重，一層
層疊㆖顏色。

08 用肉粉色和黃綠色畫貓咪頭部
花朵的底色。

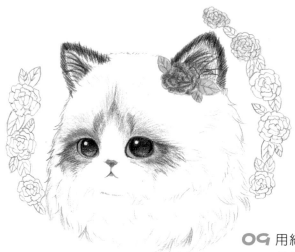

先用淺色鋪花朵的底色，再用
深色疊加暗部顏色，畫出細節與明
暗關係。

09 用紅色結合綠色加深畫貓咪頭部花
朵的暗部顏色，再畫出花朵的細節。

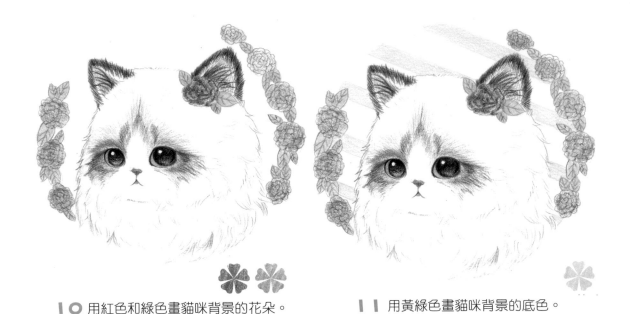

10 用紅色和綠色畫貓咪背景的花朵。　　　11 用黃綠色畫貓咪背景的底色。

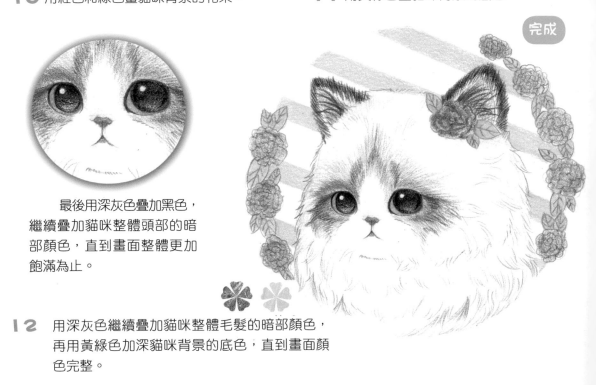

完成

最後用深灰色疊加黑色，
繼續疊加貓咪整體頭部的暗
部顏色，直到畫面整體更加
飽滿為止。

12　用深灰色繼續疊加貓咪整體毛髮的暗部顏色，
　　再用黃綠色加深貓咪背景的底色，直到畫面顏
　　色完整。

第３章　短毛貓咪篇

美國短毛貓

【準備顏色】

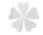

504 黃色 549 黃綠色 510 紅色 517 肉粉色

565 灰色 568 深灰色 570 黑色

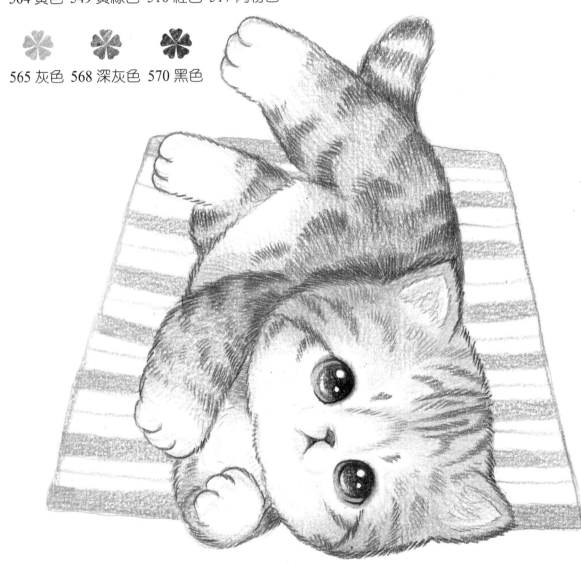

46

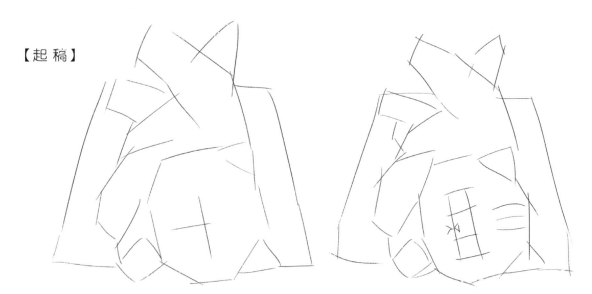

01 先用直線輕輕標出貓咪整體的大致輪廓，定出五官及身體的輔助線，勾勒出貓咪整體的形態。

02 用短直線繼續勾勒細節，進一步刻畫貓咪各個部位的輪廓，將線稿整體勾勒準確。

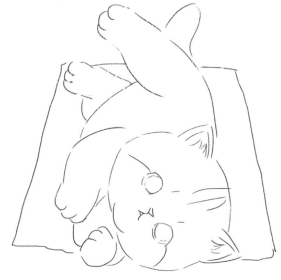

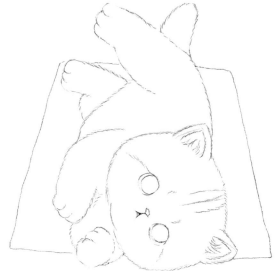

03 貓咪大體輪廓勾勒好後，開始刻畫細節，畫出貓咪五官的形狀，畫出花紋的大致位置，再畫出貓咪四肢及尾巴的細節。

04 貓咪線稿整體畫好後，用橡皮輕輕擦淡一下線稿，擦掉之前的輔助線，再用畫短毛髮的線條畫出貓咪毛髮的輪廓，並畫出毛茸茸的效果。

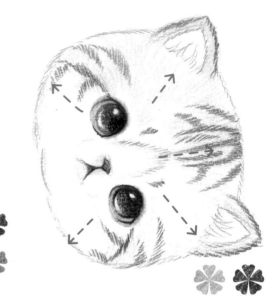

用黑色、黃色和黃綠色畫貓咪瞳孔的底色，留出眼睛的高光。

繼續用黑色加重瞳孔暗部的顏色，再用紅色畫貓咪鼻子嘴巴的底色。

05 按照上圖箭頭的方向，用灰色畫出貓咪頭部毛髮的走向，用黑色畫頭部的花紋，將白色毛髮的位置空出來。

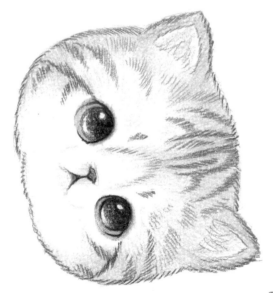

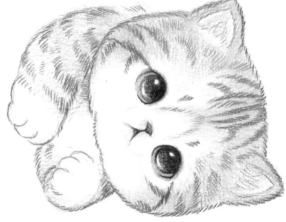

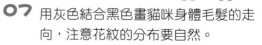

06 用深灰色繼續疊加頭部的暗部顏色。在耳朵裡疊加一點肉粉色。

07 用灰色結合黑色畫貓咪身體毛髮的走向，注意花紋的分布要自然。

48

08 用深灰色疊加貓咪身體毛髮的暗部顏色，被遮擋的部位顏色最重。

09 用灰色和黑色按照箭頭方向繼續畫貓咪身體毛髮的走向。

10 用深灰色疊加身體毛髮的暗部顏色。

貓咪頭部花紋的分布要自然，觀察一下美國短毛頭部花紋的分布。

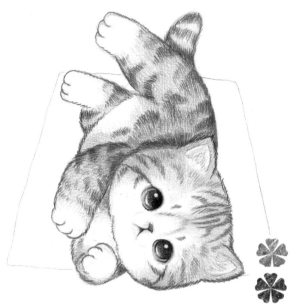

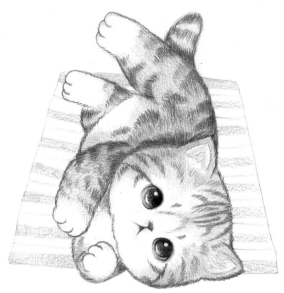

11 繼續用深灰色結合黑色疊加貓咪整體毛髮的暗部顏色，再用黑色加重貓咪整體毛髮的輪廓線。

12 用肉粉色畫貓咪身下小墊子的底色。

用土黃色畫貓咪身體毛髮的底色，再用紅褐色畫貓咪四肢的花紋。

13 用肉粉色繼續加深小墊子的顏色，直到畫面顏色飽滿為止。

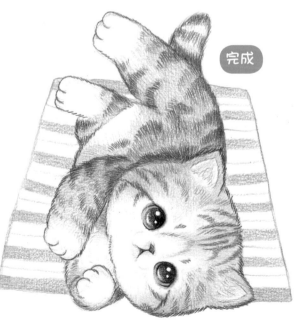

完成

50

中華田園貓 - 奶牛色（短毛）

【準備顏色】

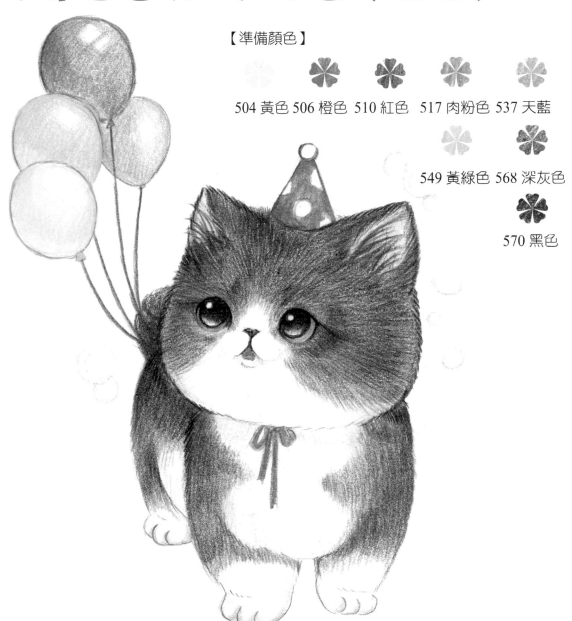

504 黃色 506 橙色 510 紅色 517 肉粉色 537 天藍

549 黃綠色 568 深灰色

570 黑色

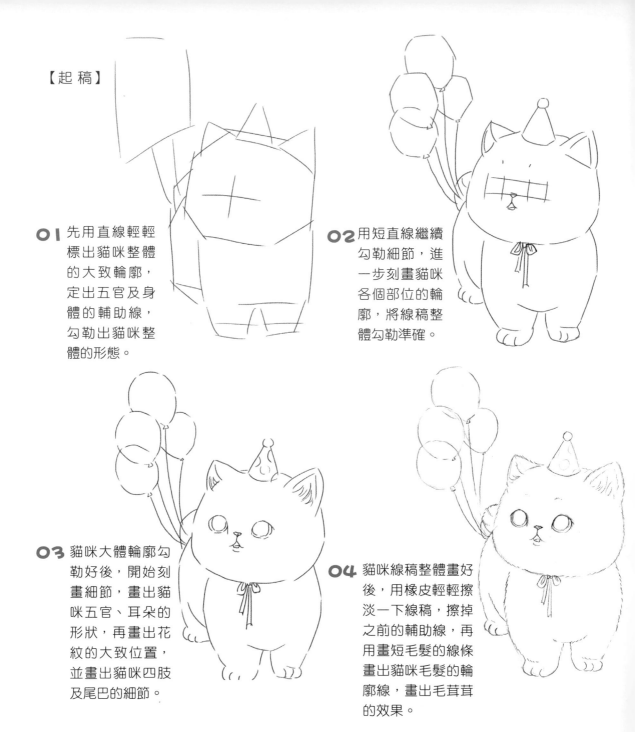

【起稿】

01 先用直線輕輕標出貓咪整體的大致輪廓，定出五官及身體的輔助線，勾勒出貓咪整體的形態。

02 用短直線繼續勾勒細節，進一步刻畫貓咪各個部位的輪廓，將線稿整體勾勒準確。

03 貓咪大體輪廓勾好後，開始刻畫細節，畫出貓咪五官、耳朵的形狀，再畫出花紋的大致位置，並畫出貓咪四肢及尾巴的細節。

04 貓咪線稿整體畫好後，用橡皮輕輕擦淡一下線稿，擦掉之前的輔助線，再用畫短毛髮的線條畫出貓咪毛髮的輪廓線，畫出毛茸茸的效果。

【上色】

用黑色和黃色畫貓咪眼睛的瞳孔底色。

繼續用黑色和橙色加重瞳孔暗部的顏色，再用紅色畫嘴巴的底色。

05 按照上圖箭頭的方向，用深灰色畫出貓咪頭部毛髮的走向，將白色毛髮的位置空出來。

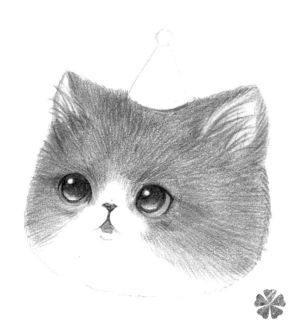

06 用深灰色繼續疊加貓咪頭部毛髮的暗部顏色。

07 用黑色加重貓咪頭部毛髮的暗部顏色，再畫出耳朵裡的毛髮。

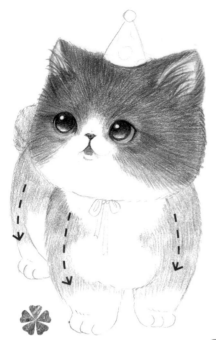

08 按照上圖箭頭的方向，
用深灰色畫出貓咪身体
毛髮的走向。

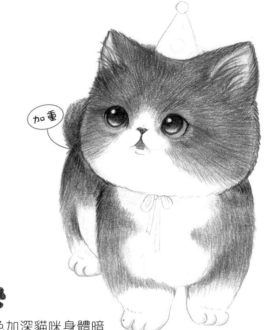

09 用黑色加深貓咪身體暗
部的毛髮顏色，被遮擋
的部位顏色最重。

用土黃色
畫貓咪身體毛髮
的底色，再用紅
褐色畫貓咪四肢
的花紋。

10 用深灰色畫貓咪白色毛髮的暗部顏色，用黑
色加重整體毛髮的輪廓線。再用紅色畫帽子
的底色。

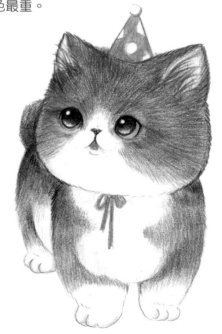

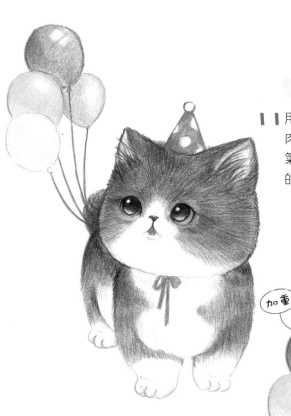

11 用黃色、天藍色、黃綠色、肉粉色畫氣球的底色，留出氣球的高光位置，畫出氣球的明暗關係。

按照畫球體的方法來畫氣球，留出高光。

加重

刻畫出貓咪五官的細節，增加畫面的精細感。

12 最後用黑色調整貓咪整體毛髮的顏色，直到畫面顏色飽滿。

完成

中華田園貓 - 黃狸花（短毛）

【準備顏色】

504 黃色　507 橘色　517 肉粉色　552 土黃　　555 褐色　　556 赭石色 558 深褐色 565 灰色

529 深藍　537 天藍　　　　　　　　　　　　　　　　　　　　570 黑色

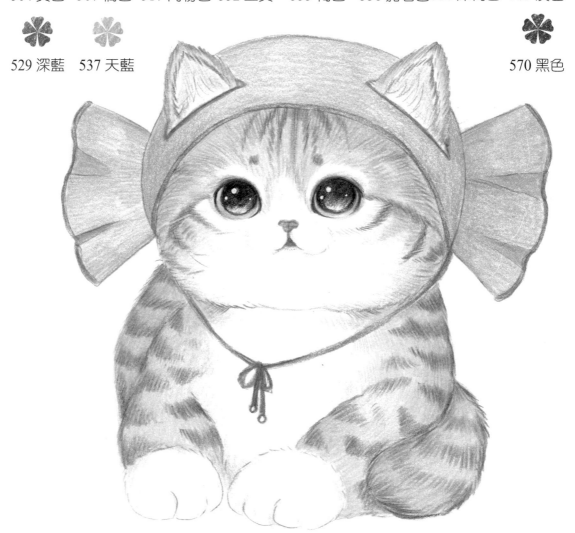

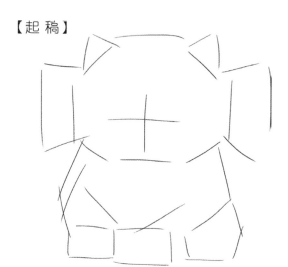 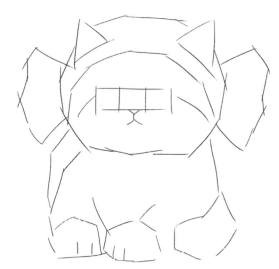

01 先用直線輕輕標出貓咪整體的大致輪
廓，定出五官及身體的輔助線，勾勒
出貓咪整體的形態。

02 用短直線繼續勾勒細節，進一步刻
畫貓咪各個部位的輪廓，將線稿整
體勾勒準確。

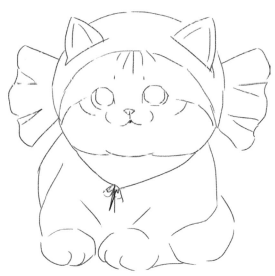 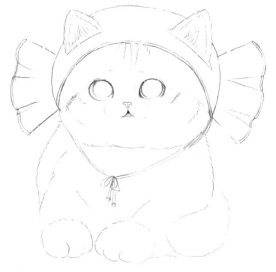

03 貓咪大體輪廓勾勒好後，開始刻畫細
節，畫出貓咪五官、耳朵的形狀，再
畫出花紋的大致位置，並畫出貓咪四
肢及尾巴的細節。

04 貓咪線稿整體畫好後，用橡皮輕輕擦
淡一下線稿，擦掉之前的輔助線，再
用畫短毛髮的線條畫出貓咪毛髮的輪
廓線，畫出毛茸茸的效果。

【上色】

用黑色和橘色畫貓咪眼睛的底色，再用肉粉色畫鼻子、嘴巴的底色。

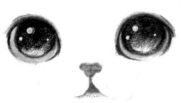

繼續用黑色加重瞳孔暗部的顏色，畫出眼睛的高光。

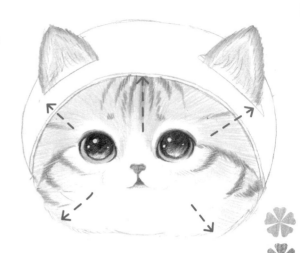

05 按照上圖箭頭的方向，用橘色畫出貓咪頭部毛髮的走向，用褐色畫頭部花紋的顏色，將白色毛髮的位置空出來。

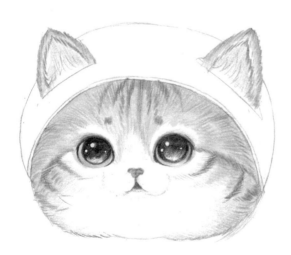

06 用土黃色結合赭石色繼續疊加貓咪頭部毛髮的底色，再用肉粉色疊加耳朵的內部顏色。

07 用土黃色和赭石色按照箭頭方向，畫貓咪身體毛髮的底色。

58

08 繼續用土黃色和赭石色疊加貓咪身體毛髮的顏色，讓顏色飽滿起來。

09 用橘色疊加貓咪整體毛髮的暗部顏色，再用灰色畫貓咪白色毛髮的暗部顏色，顏色不要太深。

10 用赭石色加深貓咪整體毛髮的花紋顏色，再用深褐色加重貓咪整體毛髮的輪廓線。

在畫貓咪尾巴的細節時，先鋪底色，再畫上花紋，一層層疊加顏色，再加深毛髮輪廓線。

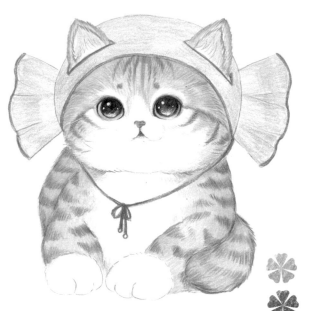

將貓咪爪子的細節刻畫出來，用灰色輕輕畫爪子暗部顏色，並加深爪子毛髮的輪廓線。

11 用天藍色和深藍色畫貓咪頭套的底色

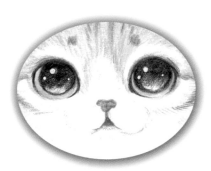

刻畫出貓咪五官的細節，用高光筆畫出貓咪眼睛的高光。

12 繼續用天藍色和深藍色加深貓咪頭套的暗部顏色，再用土黃色和赭石色疊加貓咪毛髮顏色，讓畫面更加飽滿。

完成

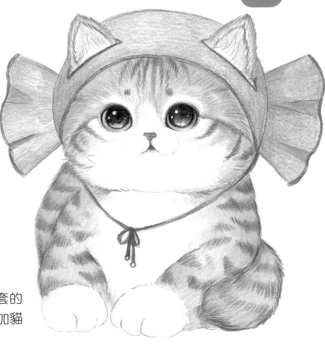

60

中華田園貓 - 白色

【準備顏色】

510 紅色　524 紫紅　537 天藍　564 淺灰色　565 灰色　568 深灰色 570 黑色

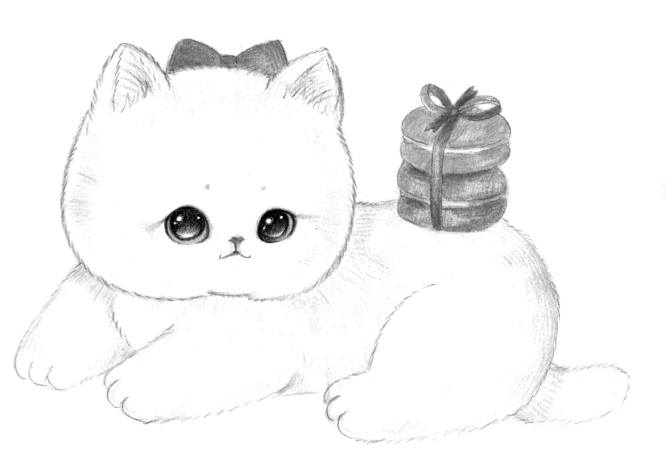

【起稿】

01 先用直線輕輕標出貓咪整體的大致輪廓，定出五官及身體的輔助線，勾勒出貓咪整體的形態。

02 用短直線繼續勾勒細節，進一步刻畫貓咪各個部位的輪廓，將線稿整體勾勒準確。

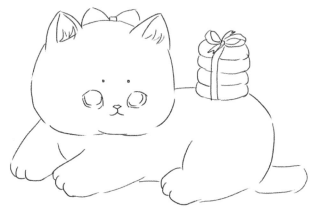

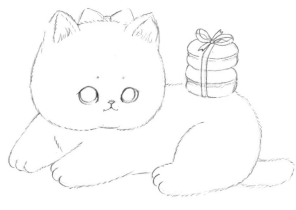

03 貓咪大體輪廓勾勒好後，開始刻畫細節，畫出貓咪五官、耳朵的形狀，再畫出花紋的大致位置，並畫出貓咪四肢及尾巴的細節。

04 貓咪線稿整體畫好後，用橡皮輕輕擦淡一下線稿，擦掉之前的輔助線，再用畫短毛髮的線條畫出貓咪毛髮的輪廓線，並畫出毛茸茸的效果。

用黑色和天藍色畫貓咪眼睛的瞳孔底色，再用紅色畫鼻子的底色。

繼續用黑色加重瞳孔暗部的顏色，留出眼睛的高光位置。

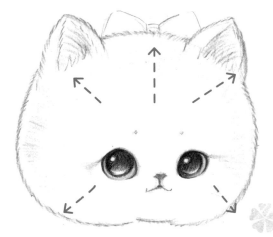

05 按照上圖箭頭的方向，用淺灰色畫出貓咪頭部毛髮的走向，白色毛髮要一層層輕輕疊加顏色，不要一下子畫得太重。

06 用灰色繼續疊加貓咪頭部毛髮的暗部顏色，再用紅色畫蝴蝶結的底色。

07 按照箭頭的方向，用灰色畫貓咪身體的暗部顏色。

刻畫出貓咪五官的細節，增加畫面的精細感。

 08 用深灰色繼續加深貓咪整體毛髮的暗部顏色，白色毛髮的顏色不要太深。

 09 用天藍色、紫紅色、紅色畫貓咪身上物品（馬卡龍）的底色，用紅色加深蝴蝶結的顏色。

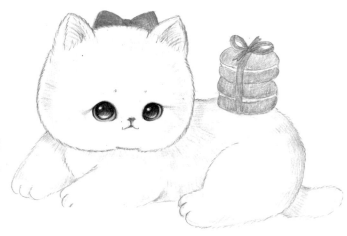

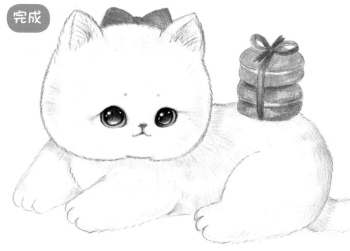

完成

 10 繼續用紫紅色、天藍色、紅色加深物品的暗部顏色，再用深灰色疊加貓咪整體的毛髮顏色，直到畫面顏色飽滿。

異國短毛貓

【準備顏色】

 506 橙色　 510 紅色　 517 肉粉色　 537 天藍

 527 紫色　 552 土黃　 556 赭石色

 565 灰色　 568 深灰色

 570 黑色

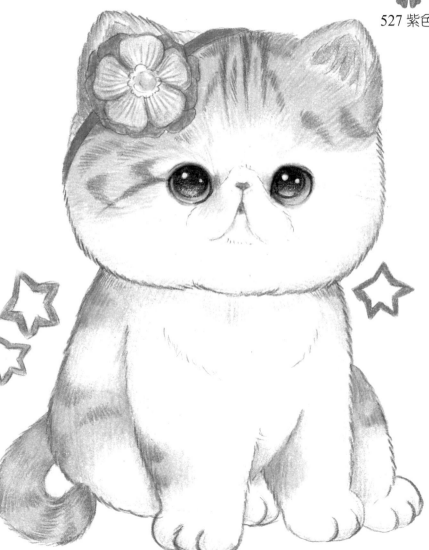

01 先用直線輕輕描出貓咪整體的大致輪廓，定出五官及身體的輔助線，勾勒出貓咪整體的形態。

02 用短直線繼續勾勒細節，進一步刻畫貓咪各個部位的輪廓，將線稿整體勾勒準確。

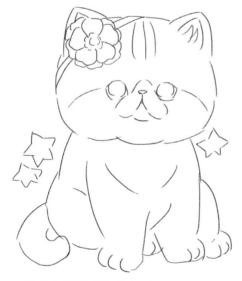

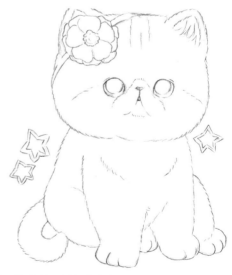

03 貓咪大體輪廓勾勒好後，開始刻畫細節，畫出貓咪五官、耳朵的形狀，再畫出花紋的大致位置，並畫出貓咪四肢及尾巴的細節。

04 貓咪線稿整體畫好後，用橡皮輕輕擦淡一下線稿，擦掉之前的輔助線，再用畫短毛髮的線條畫出貓咪毛髮的輪廓線，並畫出毛茸茸的效果。

【上色】

 用黑色和橙色畫貓咪眼睛瞳孔的底色，再用紅色畫鼻子、嘴巴。

 繼續用黑色和橙色加重瞳孔暗部的顏色，畫出眼睛的高光。

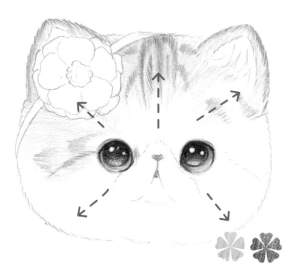

05 按照上圖箭頭的方向，用土黃色畫出貓咪頭部毛髮的走向，再用赭石色畫貓咪頭部的花紋，將白色毛髮的位置空出來。

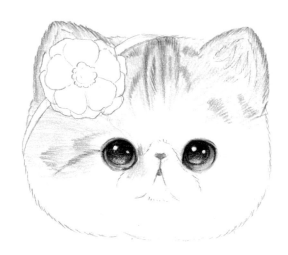

06 用土黃色和赭石色繼續疊加貓咪頭部毛髮的暗部顏色。

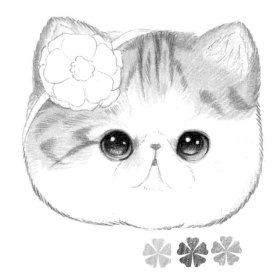

07 繼續用土黃色和赭石色畫貓咪頭部毛髮的暗部顏色，再用灰色畫貓咪白色毛髮的暗部顏色。

08 按照上圖箭頭的方向，用土黃色和灰色畫出貓咪身體毛髮的走向。

09 用土黃色結合赭石色加深貓咪身體毛髮的暗部顏色。

10 用土黃色和赭石色畫貓咪尾巴的顏色。

11 用赭石色加深貓咪整體毛髮的輪廓線，再用肉粉色疊加耳朵的內部顏色，再用深灰色加深白色毛髮的暗部顏色。

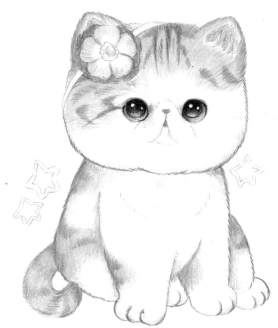

12 用紅色和肉粉色畫貓咪
頭上花朵的底色。

注意抓住
貓咪五官的特
點，刻畫出眼
睛細節。

增加貓咪頭
部花朵的細節，讓
畫面更加精細。

14 最後用紅色畫貓咪頭部髮帶的顏
色，再用深灰色疊加貓咪整體的暗
部顏色，直到畫面顏色飽滿。

13 用紅色繼續刻畫貓咪頭部花朵的
細節，再用紫色、天藍色、紅色
畫背景的星星。

完成

英國短毛貓 · 金漸層

【準備顏色】

504 黃色　510 紅色　517 肉粉色　521 淡紫色　546 綠色　552 土黃　555 褐色　556 赭石色

563 熟褐色　570 黑色

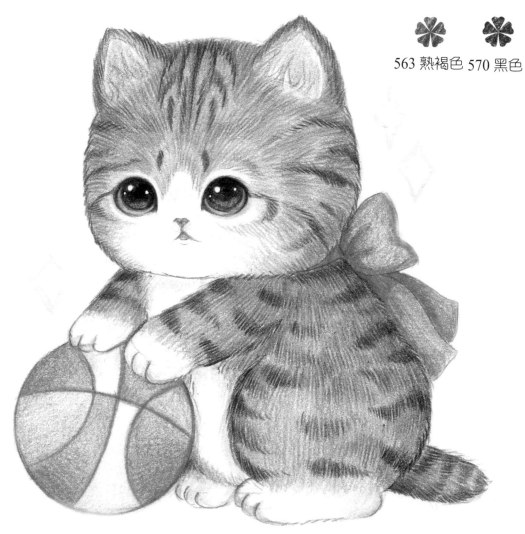

01 先用直線輕輕標出貓咪整體的大致輪廓，定出五官及身體的輔助線，勾勒出貓咪整體的形態。

02 用短直線繼續勾勒細節，進一步刻畫貓咪各個部位的輪廓，將線稿整體勾勒準確。

03 貓咪大體輪廓勾勒好後，開始刻畫細節，畫出貓咪五官、耳朵的形狀，再畫出花紋的大致位置，並畫出貓咪四肢及尾巴的細節。

04 貓咪線稿整體畫好後，用橡皮輕輕擦淡一下線稿，擦掉之前的輔助線，再用畫短毛髮的線條畫出貓咪毛髮的輪廓線，並畫出毛茸茸的效果。

【上色】

用黑色和黃色畫貓咪瞳孔的底色，再用肉粉色畫鼻子的底色。

繼續用黑色和綠色加重瞳孔暗部的顏色。

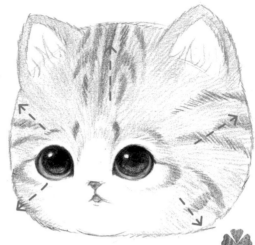

05 按照上圖箭頭的方向，用褐色畫出貓咪頭部毛髮的走向，將白色毛髮的位置空出來，再用赭石色畫貓咪的花紋。

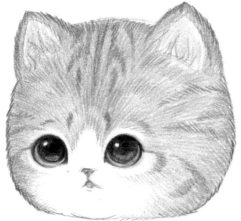

06 用土黃色結合褐色疊加貓咪頭部毛髮的暗部顏色。再用肉粉色疊加耳朵的內部顏色。

07 用熟褐色加深貓咪頭部毛髮的暗部顏色，再用黑色加深頭部花紋的顏色。

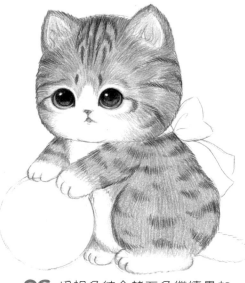

O8 按照上圖箭圖的方向，用褐色結合黑色畫貓咪身體毛髮的走向。注意花紋分布要自然。

O9 用褐色結合赭石色繼續疊加貓咪身體毛髮的暗部顏色。

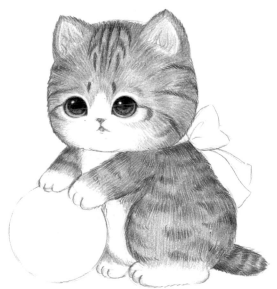

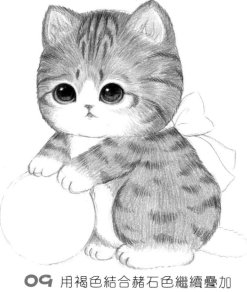

1O 用熟褐色和黑色繼續加深貓咪整體毛髮的暗部顏色。

11 用黑色加深貓咪整體毛髮的輪廓線，畫出毛茸茸的質感，再用紅色畫咪蝴蝶結的底色。

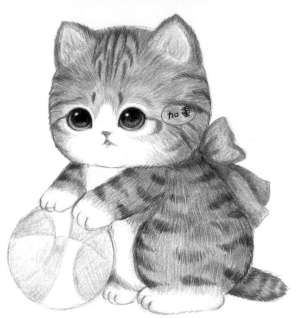

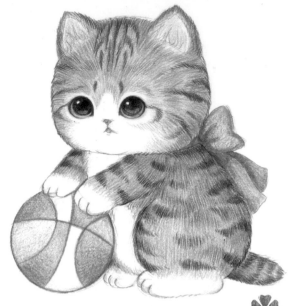

12 用紅色和淡紫色畫皮球的底色。再用紅色加深蝴蝶結的暗部顏色。

13 用紅色和淡紫色繼續疊加皮球的暗部顏色,畫出立體感。

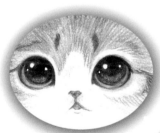

刻畫出貓咪五官的細節,增加畫面的精細感。

皮球也要畫出明暗關係,畫出球的立體感。

14 最後用褐色、赭石色、黑色加深貓咪整體毛髮的暗部顏色和毛髮輪廓線,直到畫面顏色飽滿為止。

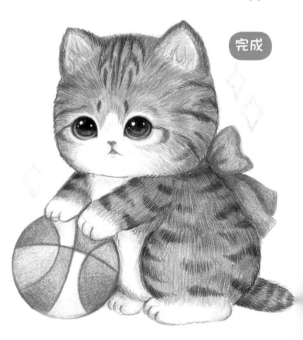

英短藍貓

【準備顏色】

504 黃色　510 紅色 568 深灰色 570 黑色

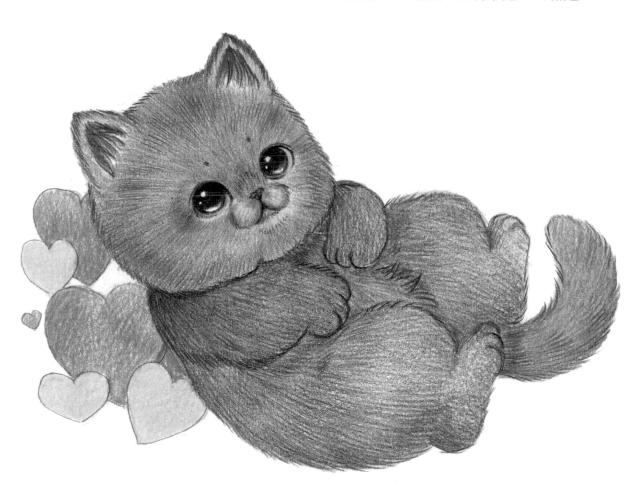

75

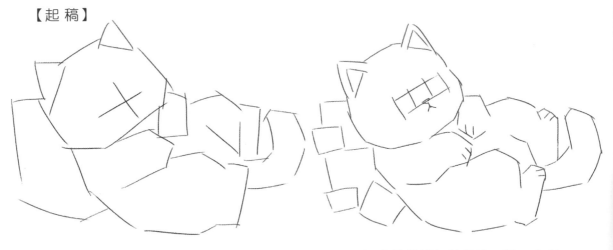

01 先用直線輕輕標出貓咪整體的大致輪廓，定出五官及身體的輔助線，勾勒出貓咪整體的形態。

02 用短直線繼續勾勒細節，進一步刻畫貓咪各個部位的輪廓，將線稿整體勾勒準確。

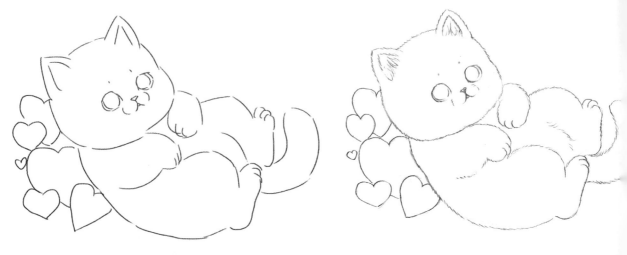

03 貓咪大體輪廓勾勒好後，開始刻畫細節，畫出貓咪五官、耳朵的形狀，再畫出花紋的大致位置，並畫出貓咪四肢及尾巴的細節。

04 貓咪線稿整體畫好後，用橡皮輕輕擦淡一下線稿，擦掉之前的輔助線，再用畫短毛髮的線條畫出貓咪毛髮的輪廓線，並畫出毛茸茸的效果。

【上色】

用黑色和黃色畫貓咪眼睛瞳孔的暗部顏色，再用紅色畫鼻子、嘴巴的底色。

繼續用黑色加重瞳孔暗部的顏色，畫出眼睛的高光。

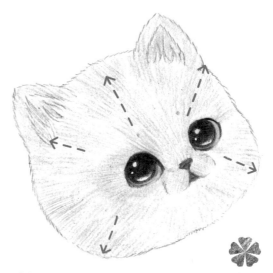

05 按照上圖箭頭的方向，用深灰色畫出貓咪頭部毛髮的走向。

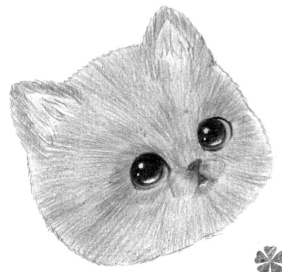

06 用深灰色繼續疊加貓咪頭部毛髮的暗部顏色。

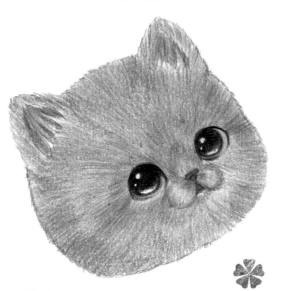

07 繼續用深灰色疊加貓咪頭部毛髮的暗部顏色，將耳朵內部顏色加重，並畫出立體感。

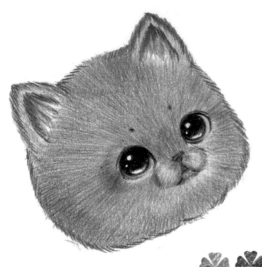

08 用深灰色和黑色繼續加深貓咪頭部
毛髮的暗部顏色，再用黑色加深貓
咪頭部毛髮的輪廓線。

09 按照箭頭的方向，用深灰色畫
咪身體毛髮的走向。

10 再用深灰色結合黑色加深貓咪身體
毛髮的暗部顏色。

11 用黑色加重貓咪整體毛髮的暗部
顏色，貓咪脖子與身體之間被遮
住的部位顏色要加重，畫出貓咪
整體的明暗關係。

12 用深灰色畫貓咪尾巴的底色

13 用深灰色畫貓咪尾巴的暗部顏色，
尾巴根部顏色最重。

14 用黑色加深貓咪整體毛髮的暗部顏色，再
用紅色和黃色畫背景心形的底色。

完成

15 再用黃色和紅色畫貓咪背景心形的
顏色，直到畫面顏色飽滿為止。

美國捲耳貓（短毛）

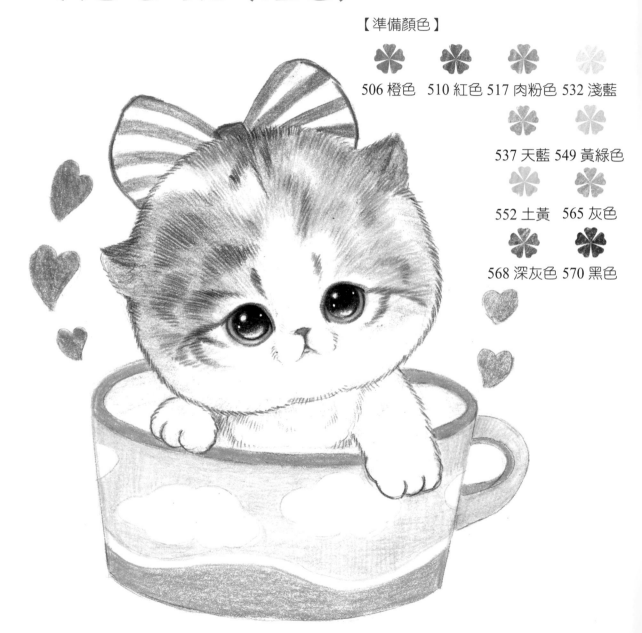

506 橙色　510 紅色　517 肉粉色　532 淺藍

537 天藍　549 黃綠色

552 土黃　565 灰色

568 深灰色　570 黑色

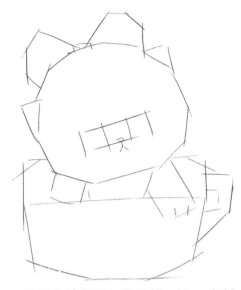

01 先用直線輕輕標出貓咪整體的大致輪廓，定出五官及身體的輔助線，勾勒出貓咪整體的形態以及杯子的位置。

02 用短直線繼續勾勒細節，進一步刻畫貓咪各個部位的輪廓，將線稿整體勾勒準確。

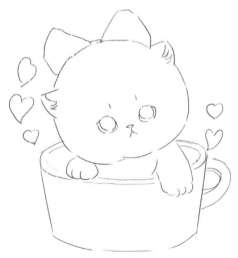

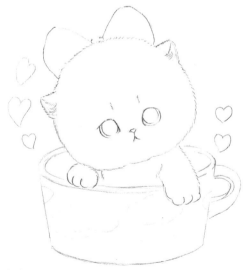

03 貓咪大體輪廓勾勒好後，開始刻畫細節，畫出貓咪五官、耳朵的形狀，再畫出貓咪各部位的細節及杯子的形狀。

04 貓咪線稿整體畫好後，用橡皮輕輕擦淡一下線稿，擦掉之前的輔助線，再用畫短毛髮的線條畫出貓咪毛髮的輪廓線，並畫出毛茸茸的效果。

用黑色和橙色畫貓咪眼睛的底色,再用肉粉色画鼻子的底色。

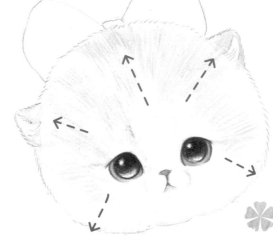

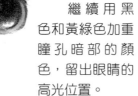

繼續用黑色和黃綠色加重瞳孔暗部的顏色,留出眼睛的高光位置。

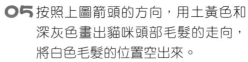

05 按照上圖箭頭的方向,用土黃色和深灰色畫出貓咪頭部毛髮的走向,將白色毛髮的位置空出來。

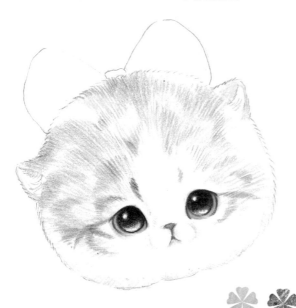

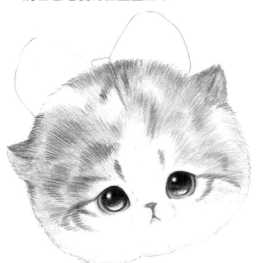

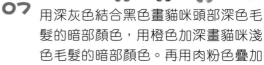

06 繼續用土黃色疊加深灰色畫貓咪頭部毛髮的暗部顏色和花紋,注意毛髮線條過度和花紋的分布要自然。

07 用深灰色結合黑色畫貓咪頭部深色毛髮的暗部顏色,用橙色加深畫貓咪淺色毛髮的暗部顏色。再用肉粉色疊加貓咪耳朵的顏色。

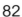

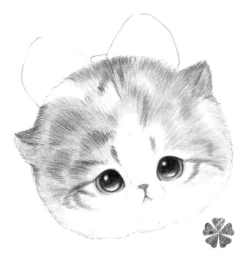

08 用深灰色畫貓咪頭部白色毛
的暗部顏色，顏色不要太重。

09 用深灰色畫貓咪身體毛髮的暗部顏
色，貓咪身體的白色毛髮要一層一
層輕輕地疊加顏色。

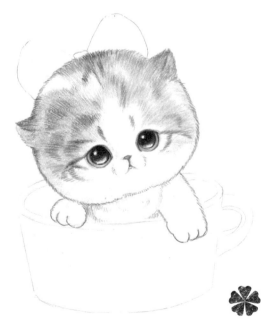

10 用黑色加深貓咪整體毛髮的輪廓
線，畫出毛茸茸的質感。

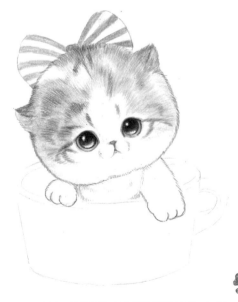

11 用紅色畫貓咪頭部蝴蝶結的底色。

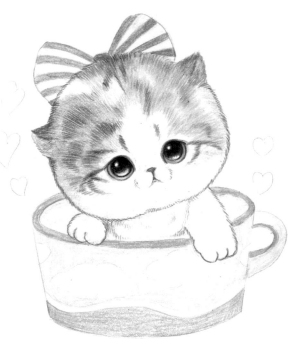

蝴蝶結的條紋圖案
增加畫面的活潑感。

12 用紅色加重蝴蝶結的暗部顏色,用
淺藍色結合天藍色畫杯子的底色。

注意貓咪眼睛和
嘴巴的細節,應增加
畫面的精細感。

13 用天藍色繼續疊加杯子的暗部顏
色,再用紅色畫幾顆心形圖案,
讓畫面更加完整。

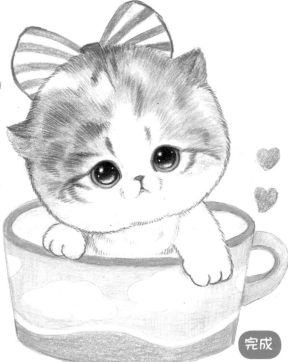

完成

第 4 章　長毛貓咪篇

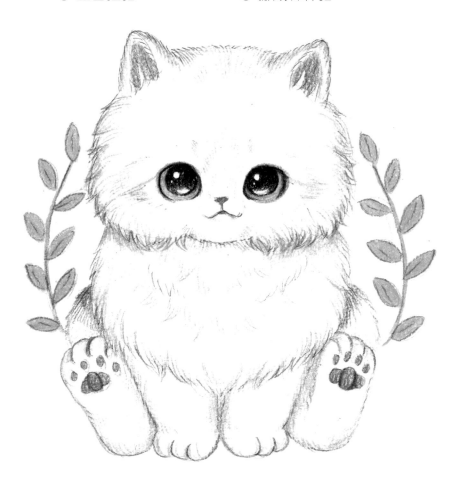

布偶貓

【準備顏色】

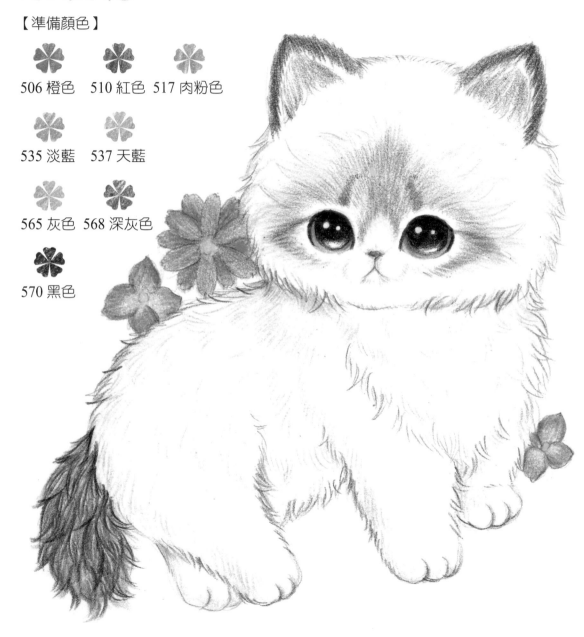

506 橙色 510 紅色 517 肉粉色

535 淡藍 537 天藍

565 灰色 568 深灰色

570 黑色

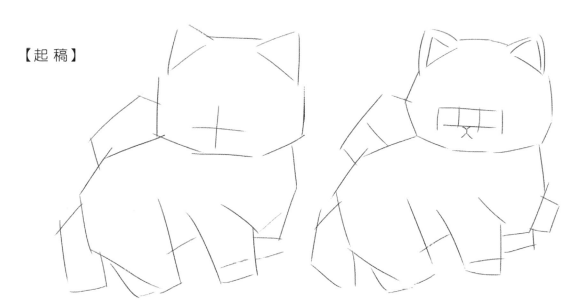

【起 稿】

○1 先用直線輕輕標出貓咪整體的大致輪廓，定出五官及身體的輔助線，勾勒出貓咪整體的形態。

○2 用短直線繼續勾勒細節，進一步刻畫貓咪各個部位的輪廓，將線稿整體勾勒準確。

○3 貓咪大體輪廓勾勒好後，開始刻畫細節，畫出貓咪五官、耳朵的形態，再畫出花紋的大致位置，並畫出貓咪四肢及尾巴的細節。

○4 貓咪線稿整體畫好後，用橡皮輕輕擦淡一下線稿，擦掉之前的輔助線，再用畫長毛髮的線調畫出貓咪毛髮的輪廓線，並畫出毛茸茸的效果。

【上色】

用黑色和天藍色畫出貓咪瞳孔的底色,再用紅色畫出鼻子的底色。

 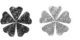

繼續用黑色和淡藍色加重瞳孔暗部的顏色,畫出眼睛的高光。

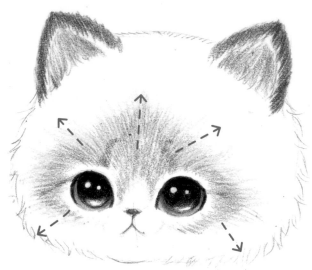

 05 按照上圖箭頭的方向,用深灰色畫出貓咪頭部深色毛髮的走向,再用黑色畫貓咪耳朵毛髮的底色。

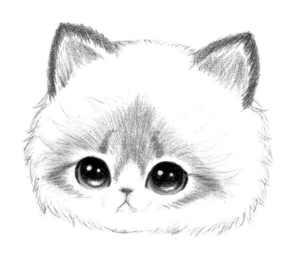

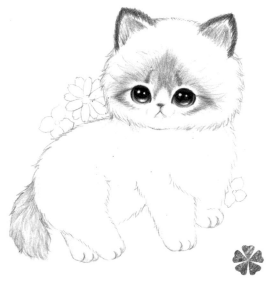

06 用黑色繼續加深畫貓咪頭部的花紋,再用灰色一撮一撮畫頭部的長毛髮。

07 用深灰色畫貓咪尾巴的長毛。

08 繼續用深灰色畫貓咪身体白色毛髮的暗部顏色，加深尾巴的底色。

09 用深灰色加重尾巴的暗部顏色，再加重貓咪整體毛髮的輪廓線，畫出長毛貓咪毛髮的質感。

10 用黑色繼續加重貓咪尾巴的暗部顏色，用畫長毛髮的畫法畫出長毛一撮一撮的分布，再加重長毛髮的輪廓線，畫出尾巴毛茸茸的質感，尾巴根部的顏色最深。

注意貓咪尾巴長毛髮的分布，一撮一撮按毛髮生長走勢來畫。

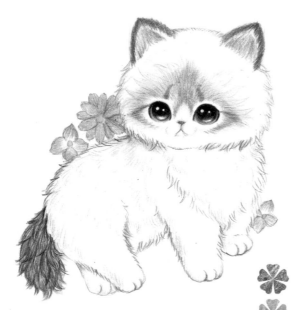

注意背景花朵的細節，應畫出層次。

11 繼續用深灰色加深貓咪整體毛髮的暗部顏色。用肉粉色和橙色化貓咪背景花朵的底色。

刻畫出貓咪眼睛的細節，留出眼睛周圍的白色毛髮，增加畫面的精細感。

12 用紅色加重貓咪背景花朵的暗部顏色，讓畫面整體更加完整。

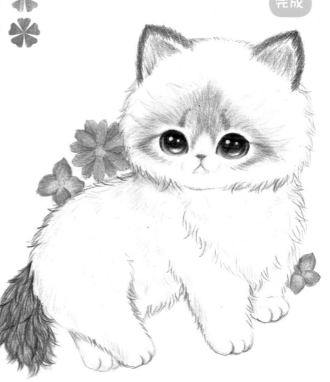

完成

波斯貓 - 白色

【準備顏色】

517 肉粉色　533 藍色　546 綠色　549 藍綠色　564 淺灰色　565 灰色　568 深灰色　570 黑色

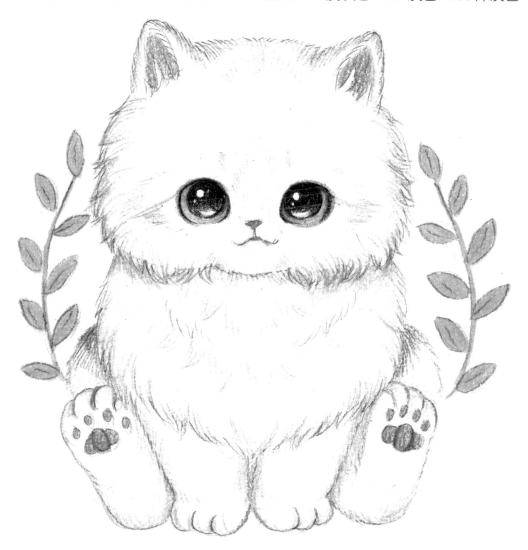

01 先用直線輕輕標出貓咪整體的大致輪廓，定出五官及身體的輔助線，勾勒出貓咪整體的形態。

02 用短直線繼續勾勒細節，進一步刻畫貓咪各個部位的輪廓，將線稿整體勾勒準確。

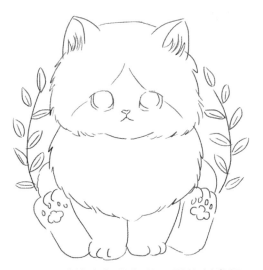

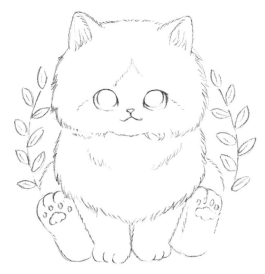

03 貓咪大體輪廓勾勒好後，開始刻畫細節，畫出貓咪五官、耳朵的形態，再畫出花紋的大致位置，並畫出貓咪四肢及尾巴的細節。

04 貓咪線稿整體畫好後，用橡皮輕輕擦淡一下線稿，擦掉之前的輔助線，再用畫長毛髮的線條畫出貓咪毛髮的輪廓線，並畫出毛茸茸的效果。

【上色】

 用 黑 色 和 藍色畫出貓咪瞳孔的底色，再用肉粉色畫出鼻子的底色。

 繼 續 用 黑 色加重瞳孔暗部的顏色，留出眼睛的高光位置。

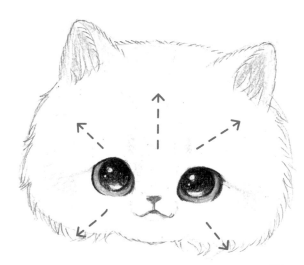

05 按照上圖箭頭的方向，用淺灰色畫出貓咪頭部毛髮的走向，白色毛髮的貓咪顏色要一層層輕輕疊加重色。在耳朵內部疊加一點肉粉色。

06 用深灰色繼續加深貓咪頭部毛髮的暗部顏色，輕輕畫出貓咪長毛髮的輪廓線，畫出明暗關係。

07 按照箭頭的方向，用深灰色畫貓咪身體毛髮的暗部顏色，加重貓咪毛髮的輪廓線。

08 用肉粉色畫貓咪爪子的底色。

09 用深灰色結合黑色繼續輕輕加深貓咪整體毛髮的暗部顏色和毛髮輪廓線，畫出毛茸茸的質感，但是顏色不要太深。

完成

10 用肉粉色加深貓咪耳朵內部和爪子的暗部顏色，再用黃綠色畫背景的葉子。

11 用綠色加深背景葉子的顏色，最後用深灰色繼續加深貓咪暗部顏色和毛髮輪廓線，直到畫面顏色飽滿。

波斯貓 - 黃狸花

【準備顏色】

 507 橘色　 510 紅色

 517 肉粉色　 527 紫色

 533 藍色　 552 土黃

 556 赭石色　 565 灰色

 570 黑色

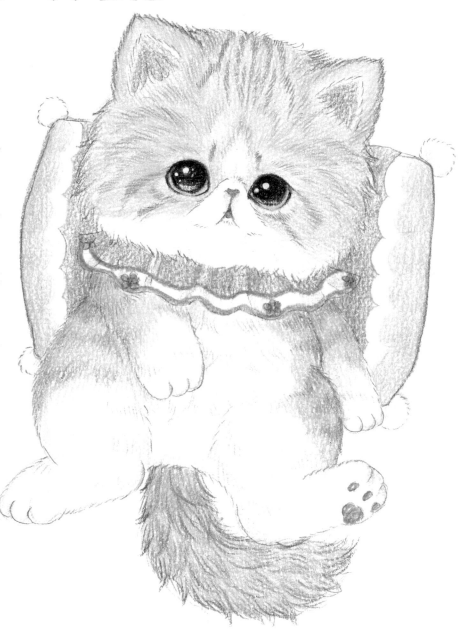

95

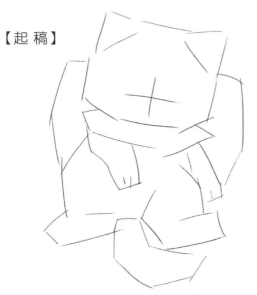

01 先用直線輕輕標出貓咪整體的大致輪廓，定出五官及身體的輔助線，勾勒出貓咪整體的形態。

02 用短直線繼續勾勒細節，進一步刻畫貓咪各個部位的輪廓，將線稿整體勾勒準確。

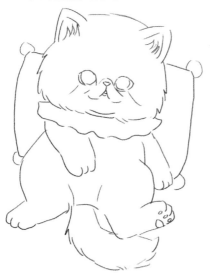

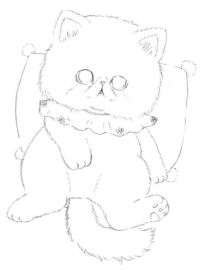

03 貓咪大體輪廓勾勒好後，開始刻畫細節，畫出貓咪五官、耳朵的形狀，再畫出花紋的大致位置，並畫出貓咪四肢及尾巴的細節。

04 貓咪線稿整體畫好後，用橡皮輕輕擦淡一下線稿，擦掉之前的輔助線，再用畫長毛髮的線條畫出貓咪毛髮的輪廓線，並畫出毛茸茸的效果。

【上色】

用黑色和橘色畫出貓咪瞳孔的底色,再用紅色畫出鼻子、嘴巴的底色。

繼續用黑色加重瞳孔暗部的顏色,留出眼睛的高光。

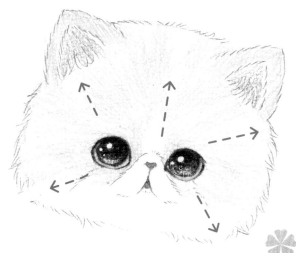

05 按照上圖箭頭的方向,用橘色畫出貓咪頭部毛髮的走向,再用肉粉色畫貓咪耳朵的內部顏色。

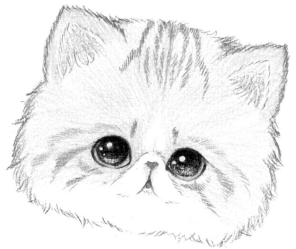

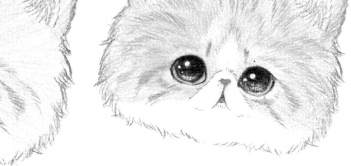

06 用赭石色畫貓咪頭部毛髮的花紋,注意花紋分布要自然。

07 用土黃色繼續疊加貓咪頭部毛髮的暗部顏色,畫出毛髮的層次感,一層層疊加重色。

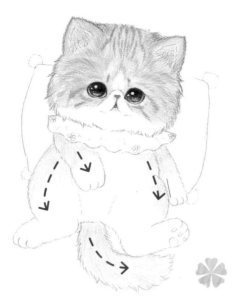

08 按照上圖箭頭的方向，用土黃色畫貓咪身體毛髮的走向，將白色毛髮的位置留出來。

09 用紅色畫貓咪爪子的底色。

10 用橘色和赭石色結合，加深貓咪整體毛的暗部顏色，畫出身體和尾巴的花紋。

11 用橘色和赭石色繼續加重身體和尾巴的暗部顏色。

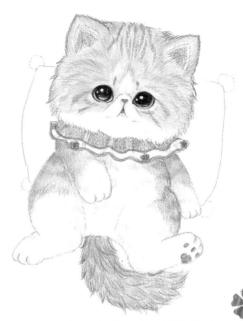

12 用灰色畫貓咪白色毛髮的暗部顏色，顏色不要太深，耳朵內部應加重肉粉色。

13 用紅色畫貓咪脖子的裝飾物。

用畫長毛髮的畫法畫出貓咪尾巴毛髮的分布，畫出毛茸茸的質感，加深長毛髮的輪廓線。

14 貓咪整體毛髮顏色飽滿後，用紫色和藍色畫靠枕的顏色，讓畫面更加完整。

完成

金吉拉貓

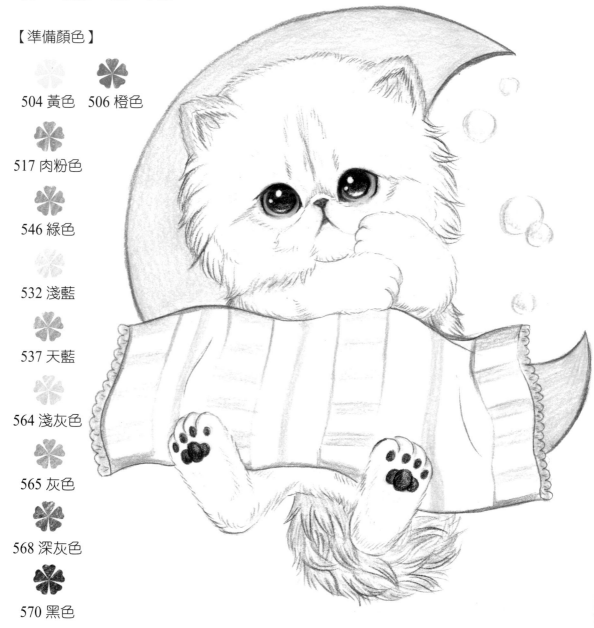

01　先用直線輕輕標出貓咪整體的大致輪廓，定出五官及身體的輔助線，勾勒出貓咪整體的形態。

02　用短直線繼續勾勒細節，進一步刻畫貓咪各個部位的輪廓，將線稿整體勾勒準確。

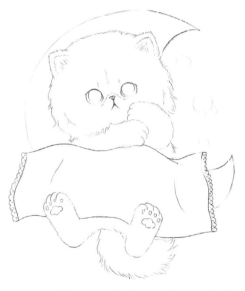

03　貓咪大體輪廓勾勒好後，開始刻畫細節，畫出貓咪五官的形態，再畫出花紋的大致位置，並畫出貓咪四肢及尾巴的細節。

04　貓咪線稿整體畫好後，用橡皮輕輕擦淡一下線稿，擦掉之前的輔助線，再用畫長毛髮的線條畫出貓咪毛髮的輪廓線，並畫出毛茸茸的效果。

用黑色、黃色和黃色畫出貓咪瞳孔的底色，再用肉粉色畫出鼻子的底色。

繼續用黑色加重瞳孔暗部的黑色，再用黑色加重鼻子的輪廓線。

05 按照上圖箭頭的方向，用淺灰色畫出貓咪頭部毛髮的走向，再用灰色畫出貓咪頭部花紋的分布。

06 用灰色畫貓咪頭部毛髮的花紋，顏色不要太重。

07 用灰色畫貓咪身體毛髮的暗部顏色，一層一層疊加重色。

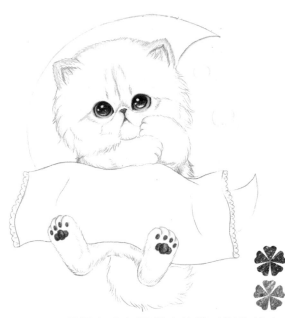

08 用深灰色加深貓咪整體毛髮的輪廓
線，再用黑色畫貓咪的爪子。

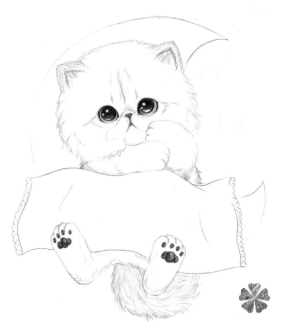

09 用深灰色繼續疊加貓咪毛髮的暗部顏
色，被遮擋的部位顏色最重。

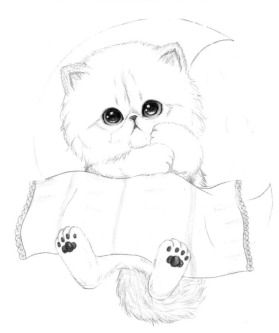

刻畫出貓咪爪
子的細節，畫
出明暗關係。

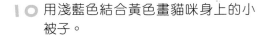

10 用淺藍色結合黃色畫貓咪身上的小
被子。

用深灰色和黑色繼續加重貓咪身體的暗部顏色，再用黑色加重長毛髮的輪廓線，畫出毛茸茸的質感。

| | 用深灰色繼續加深貓咪毛髮輪廓線，再用黃色畫背景月亮的底色。

用深灰色和黑色繼續加重貓咪身體的暗部顏色，用黑色加重長毛髮的輪廓線，畫出毛茸茸的質感。

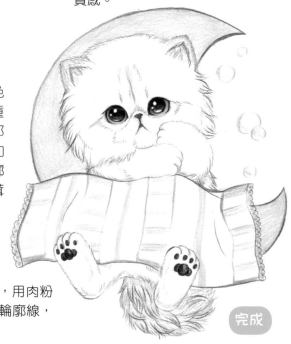

完成

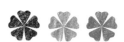

|2 最後用黑色加重貓咪整體毛髮的輪廓線，用肉粉色畫背景的氣泡，再用橙色加深月亮的輪廓線，直到畫面顏色完整。

美国捲耳貓（長毛）

【準備顔色】

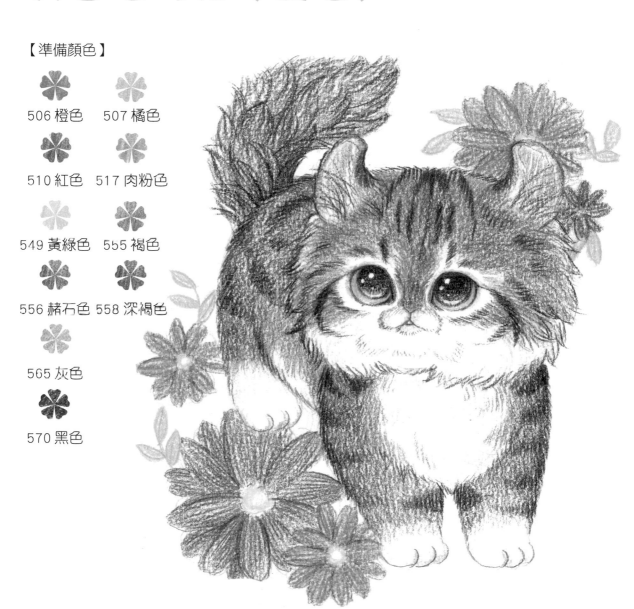

506 橙色　　507 橘色

510 紅色　　517 肉粉色

549 黃綠色　555 褐色

556 赭石色　558 深褐色

565 灰色

570 黑色

01 先用直線輕輕標出貓咪整體的大致輪廓，定出五官及身體的輔助線，勾勒出貓咪整體的形態。

02 用短直線繼續勾勒細節，進一步刻畫貓咪各個部位的輪廓，將線稿整體勾勒準確。

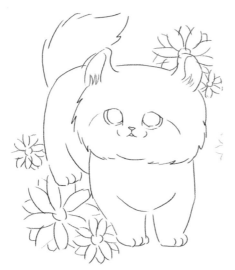

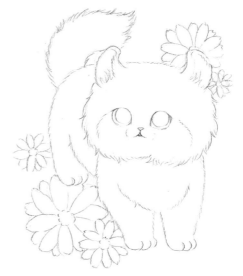

03 貓咪大體輪廓勾勒好後，開始刻畫細節，畫出貓咪五官、耳朵的形狀，再畫出花紋的大致位置，並畫出貓咪四肢及尾巴的細節。

04 貓咪線稿整體畫好後，用橡皮輕輕擦淡一下線稿，擦掉之前的輔助線，再用畫長毛髮的線條畫出貓咪毛髮的擴線，並畫出毛茸茸的效果。

【上色】

用黑色和橘色畫出貓咪瞳孔的底色，再用肉粉色畫出鼻子的底色。

繼續用黑色和黃綠色加重瞳孔暗部的顏色。

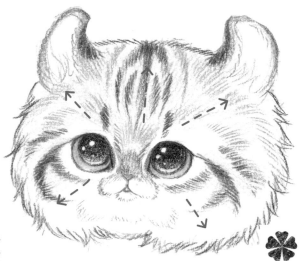

05 按照上圖箭頭的方向，用褐色和黑色畫出貓咪頭部毛髮的走向，並畫出貓咪頭部花紋的分布。

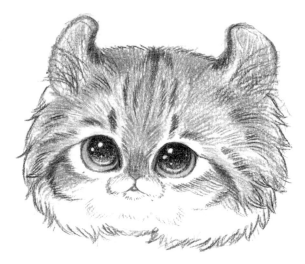

06 用褐色疊加貓咪頭部毛髮的暗部顏色，肉粉色加深貓咪耳朵的內部顏色。

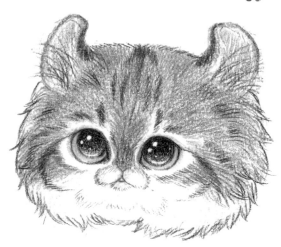

07 用深褐色結合赭石色繼續加深貓咪頭部毛髮的暗部顏色。

08 按照上圖箭頭的方向,用赭石色畫貓咪身體毛髮的走向,再用黑色畫出貓咪身體的花紋。

09 繼續用赭石色和黑色畫貓咪身體後半部位的毛髮顏色。

10 用赭石色畫貓咪尾巴的底色,用黑色畫毛髮的輪廓線,畫出長毛髮的分布。

刻畫出貓咪耳朵的細節,畫出耳朵的厚度和耳朵裡的毛髮。

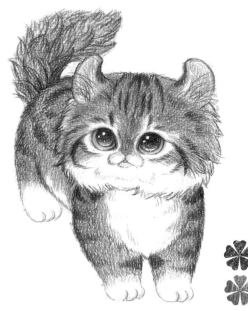

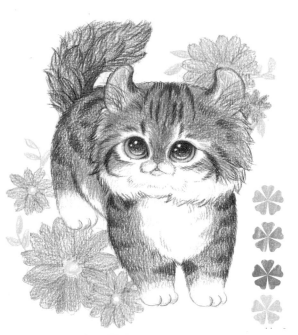

11 用深褐色結合黑色繼續加深貓咪整體毛
髮的暗部顏色，再用黑色加重花又和毛
髮擴線。

12 用橘色和橙色、肉粉色畫背景花
朵的底色，再用黃綠色畫背景的
葉子。

將貓咪五
官的細節刻畫出
來，將眼睛周圍
白色毛髮的位置
留出來。

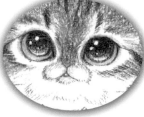

注意花朵的
細節，勾畫出花
瓣的紋理。

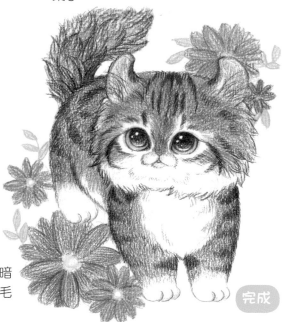

13 用橙色、紅色、黃綠色繼續加重背景花朵的暗
部顏色，再用黑色加重貓咪整體毛髮花紋和毛
髮輪廓線的顏色，直到畫面整體完整。

完成

中華田園貓 - 奶牛色（長毛）

【準備顏色】

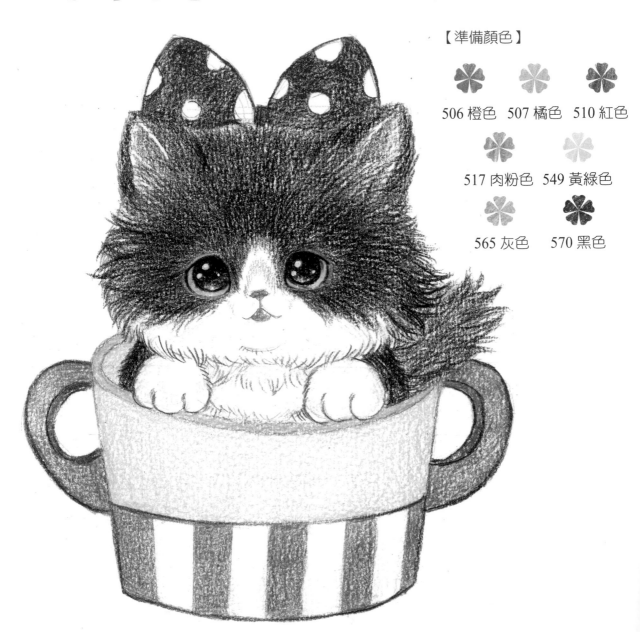

506 橙色　507 橘色　510 紅色

517 肉粉色　549 黃綠色

565 灰色　570 黑色

110

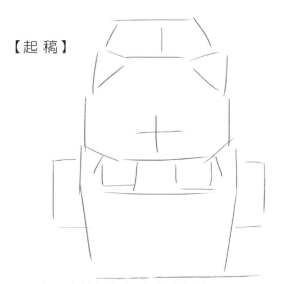

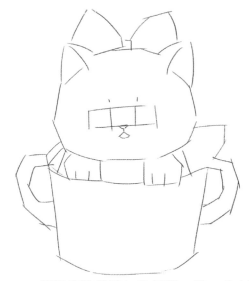

○1 先用直線輕輕標出貓咪整體的大致輪廓，定出五官及身體的輔助線，勾勒出貓咪整體的形態。

○2 用短直線繼續勾勒細節，進一步刻畫貓咪各個部位的輪廓，將線稿整體勾勒準確。

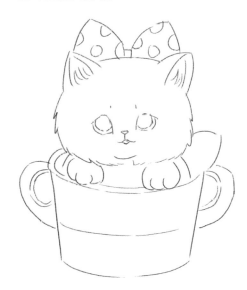

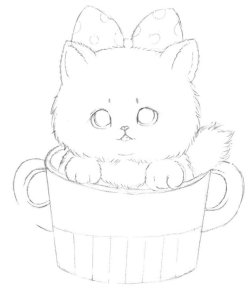

○3 貓咪大體輪廓勾勒好後，開始刻畫細節，畫出貓咪五官、耳朵的形狀，再畫出杯子的大致位置，並畫出貓咪四肢及尾巴的細節。

○4 貓咪線稿整體畫好後，用橡皮輕輕擦淡一下線稿，擦掉之前的輔助線，再用畫長毛髮的線條畫出貓咪毛髮的輪廓線，並畫出毛茸茸的效果。

【上色】

用黑色和橘色畫出貓咪瞳孔的底色，再用肉粉色畫出鼻子、嘴巴的底色。

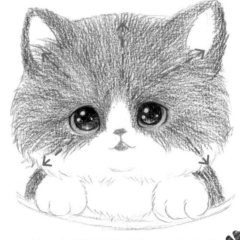

繼續用黑色和黃綠色加重瞳孔暗部的顏色，畫出眼睛的高光。

05 按照上圖箭頭的方向，用黑色畫出貓咪頭部毛髮的走向，將白色毛髮的位置留出來。

06 用黑色繼續加深貓咪整體毛髮的暗部顏色，再用灰色畫白色毛髮的暗部顏色。

07 用黑色畫貓咪尾巴的底色，加重貓咪毛髮的輪廓線。

112

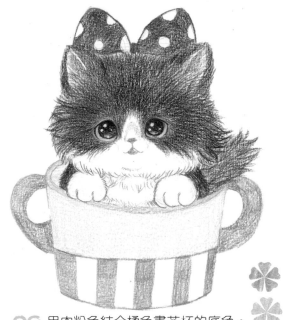

08 繼續用黑色加重貓咪整體毛髮的暗部顏色，畫出層次感。再用紅色畫貓咪的蝴蝶結。

09 用肉粉色結合橘色畫茶杯的底色。

蝴蝶結的圖案。

畫出貓咪五官的細節，注意畫出眼睛的高光。

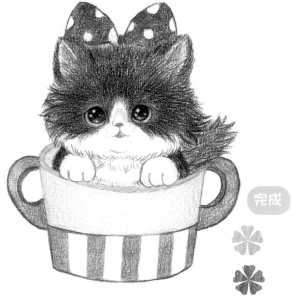

完成

10 用橘色和紅色繼續加重茶杯的暗部顏色，畫出杯子的立體感。

113

中華田園貓 - 黃狸花（長毛）

【準備顏色】

 552 土黃　　 507 橘色

 517 肉粉色　 558 深褐色

 565 灰色

 521 淡紫色

 532 淺藍

 537 天藍

 570 黑色

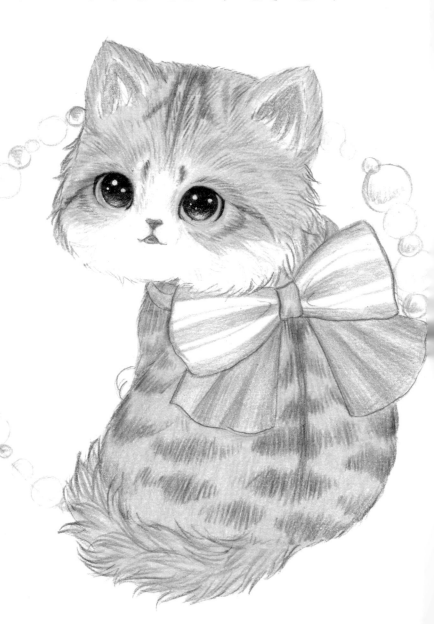

114

○1 先用直線輕輕
標出貓咪整體
的大致輪廓,
定出五官及身
體的輔助線,
勾勒出貓咪整
體的形態。

○2 用短直線繼續
勾勒細節,進
一步刻畫貓咪
各個部位的輪
廓,將線稿整
體勾勒準確。

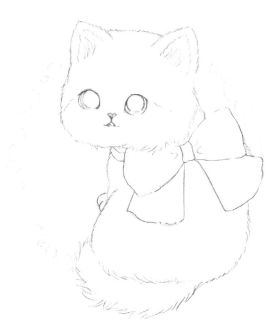

○3 貓咪大體輪廓勾勒好後,開始刻畫細
節,畫出貓咪五官、耳朵的形狀,再
畫出杯子的大致位置,並畫出貓咪四
肢及尾巴的細節。

○4 貓咪線稿整體畫好後,用橡皮輕輕擦
淡一下線稿,擦掉之前的輔助線,再
用畫長毛髮的線條畫出貓咪毛髮的輪
廓線,並畫出毛茸茸的效果。

用黑色和橘色畫出貓咪瞳孔的底色，再用肉粉色畫出鼻子的底色。

繼續用黑色和橘色加重瞳孔暗部的顏色，再用肉粉色加重鼻子的輪廓線。

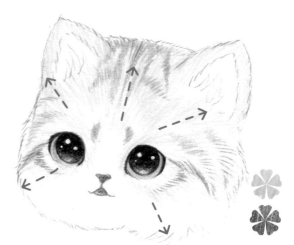

05 按照上圖箭頭的方向，用土黃色畫出貓咪頭部毛髮的走向，再用深褐色畫出貓咪頭部花紋的分布。

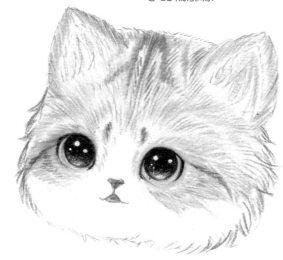

06 用土黃色結合深褐色繼續疊加貓咪頭部毛髮的暗部顏色，畫出毛茸茸的質感，再用肉粉色疊加耳朵的內部顏色。

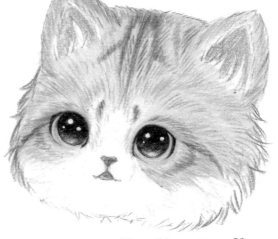

07 用肉粉色繼續加重耳朵的內部顏色，再用灰色畫貓咪白色毛髮的暗部顏色，並用土黃色和深褐色繼續疊加暗部顏色。

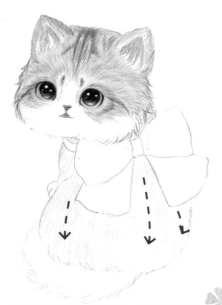

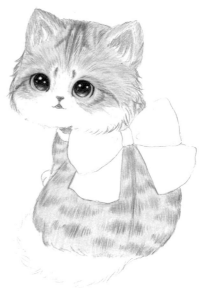

08 按照上圖箭頭的方向，用土黃色畫貓咪身體毛髮的走向。

09 用土黃色繼續加重貓咪身體毛髮的暗部顏色，再用深褐色畫身體的花紋，注意花紋分布要自然。

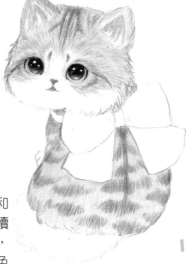

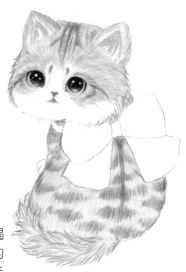

10 用土黃色和深褐色繼續疊加重色，再用深褐色加重貓咪花紋的顏色。

11 用土黃色和深褐色畫貓咪尾巴的長毛髮，注意毛髮的分布。

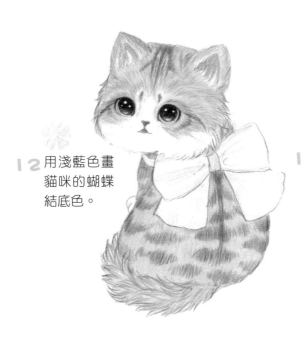

12 用淺藍色畫貓咪的蝴蝶結底色。

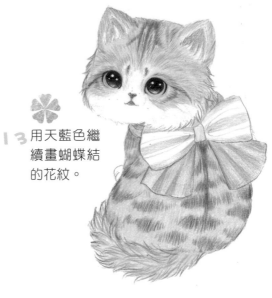

13 用天藍色繼續畫蝴蝶結的花紋。

畫出蝴蝶結的細節。

用高光筆畫貓咪瞳孔的高光，會讓貓咪眼睛看起來更有神。

完成

14 貓咪整體畫好後，用淡紫色和淡藍色畫一些氣泡，用還裝飾畫面。

挪威森林貓

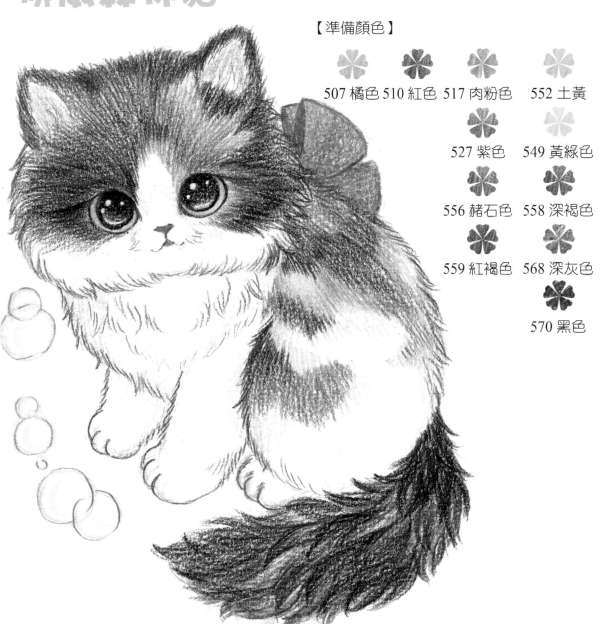

【準備顏色】

507 橘色　510 紅色　517 肉粉色　552 土黃

527 紫色　549 黃綠色

556 赭石色　558 深褐色

559 紅褐色　568 深灰色

570 黑色

119

【起稿】

01 先用直線輕輕標出貓咪整體的大致輪廓，定出五官及身體的輔助線，勾勒出貓咪整體的形態。

02 用短直線繼續勾勒細節，進一步刻畫貓咪各個部位的輪廓，將線稿整體勾勒準確。

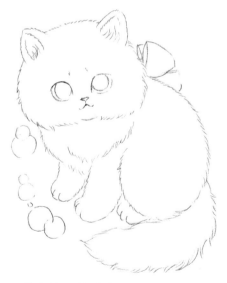

03 貓咪大體輪廓勾勒好後，開始刻畫細節，畫出貓咪五官、耳朵的形狀，再畫出花紋的大致位置，並畫出貓咪四肢及尾巴的細節。

04 貓咪線稿整體畫好後，用橡皮輕輕擦淡一下線稿，擦掉之前的輔助線，再用畫長毛髮的線條畫出貓咪毛髮的輪廓線，畫出毛茸茸的效果。

【上色】

 用黑色和橘色畫出貓咪瞳孔的底色。

 繼續用黑色加重瞳孔暗部的顏色,再用肉粉色畫鼻子的底色。

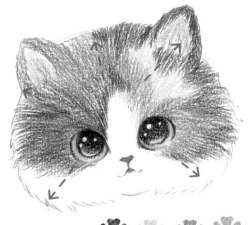

05 按照上圖箭頭的方向,用黑色、土黃色和赭石色畫出貓咪頭部毛髮的走向,在耳朵內部疊加一點肉粉色。

06 用黑色、紅褐色、赭石色繼續疊加貓咪頭部毛髮的暗部顏色。

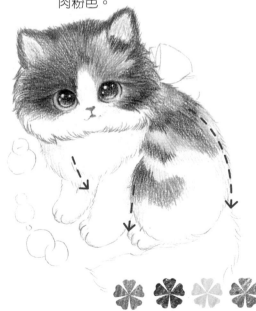

07 按照上圖箭頭的方向,用赭石色、黑色、土黃色結合,畫貓咪身體深色毛髮的底色,再用深灰色畫貓咪白色毛髮的暗部顏色。

121

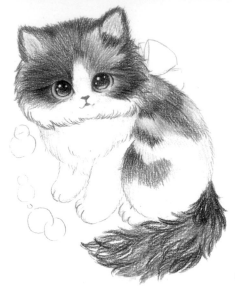

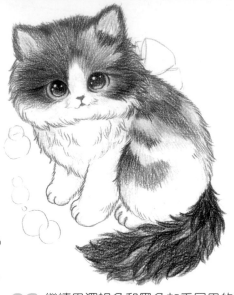

08 用赭石色、深褐色和黑色畫貓咪
尾巴的底色,畫出長毛的質感。

09 繼續用深褐色和黑色加重尾巴的暗部
顏色,再用深灰色加深貓咪整體毛
的髮輪廓,畫出毛茸茸的質感。

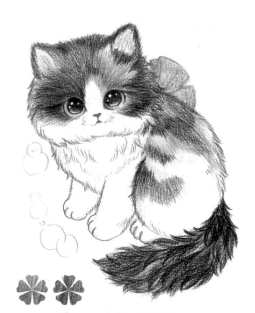

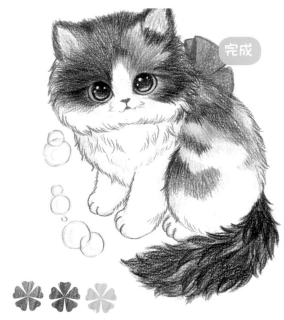

10 用紫色和紅色畫蝴蝶結的
底色。

11 繼續用紫色和紅色加重蝴蝶結的暗部顏色。最
後用土黃色畫一些氣泡,讓畫面更加完整。

第 5 章　Q 版貓咪篇

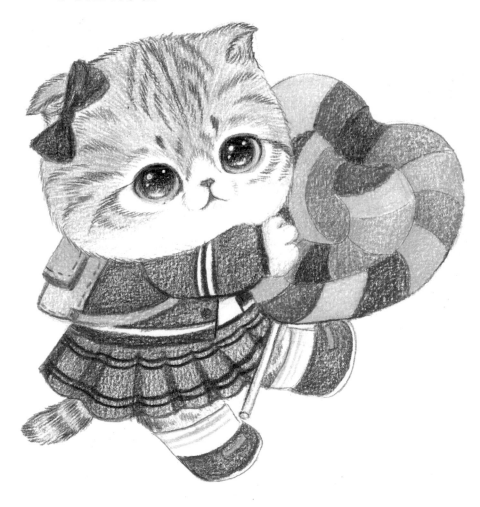

跳芭蕾的少女貓

【準備顏色】

 504 黃色　 510 紅色

 517 肉粉色　532 淺藍

 537 天藍

 565 灰色

 568 深灰色

 570 黑色

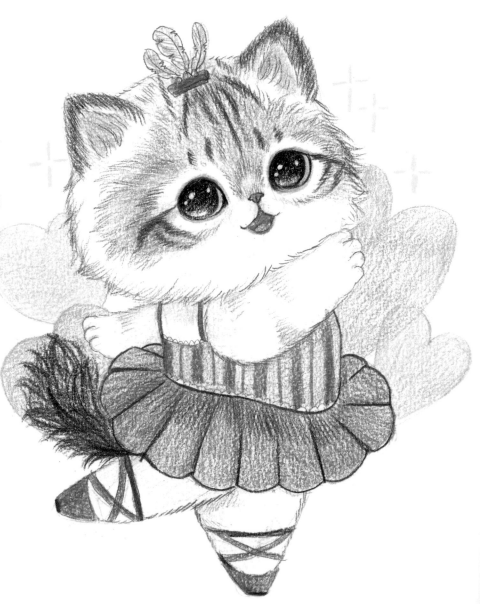

124

O1 先用直線輕輕標出貓咪整體的大致輪廓，定出五官及身體的輔助線，勾勒出貓咪整體的形態。

O2 用短直線繼續勾勒細節，進一步刻畫貓咪各個部位的輪廓，將線稿整體勾勒準確。

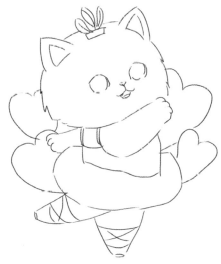

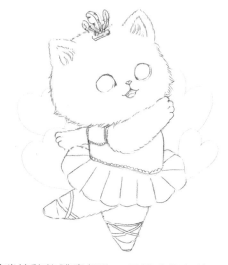

O3 貓咪大體輪廓概括好後，開始刻畫細節，畫出貓咪的五官和耳朵的形狀，畫出貓咪四肢及尾巴的細節，再畫出貓咪衣服的大致輪廓。

O4 貓咪線稿整體畫好後，用橡皮輕輕擦淡一下線稿，擦掉之前的輔助線，再用畫長毛髮的線條畫出貓咪毛髮的輪廓線，並畫出毛茸茸的效果。

用黑色和天藍色畫出貓咪瞳孔的底色，再用紅色畫出鼻子和嘴巴的底色。

繼續用黑色加重瞳孔暗部的顏色，畫出眼睛的高光。

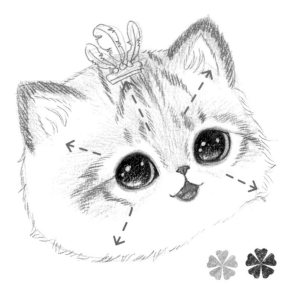

05 按照上圖箭頭的方向，用灰色畫出貓咪頭部毛髮的走向，再用黑色畫貓咪耳朵和頭部的花紋。

06 繼續用深灰色畫貓咪頭部毛髮的花紋，再用肉粉色畫貓咪耳朵的內部顏色。

07 用深灰色和黑色疊加畫貓咪頭部毛髮的暗部顏色，將白色毛髮的位置留出來，再用深灰色加重一下貓咪毛髮的輪廓線。

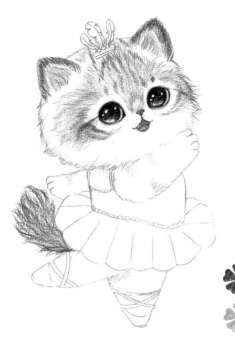

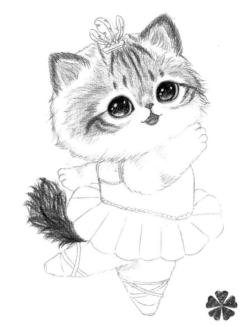

 O8 用灰色畫貓咪身體毛髮的暗部顏色，再用黑色畫貓咪尾巴的底色。

O9 用黑色繼續加重尾巴的暗部顏色，被遮擋的部位顏色最重。

貓咪的尾巴要畫出長毛的蓬鬆感，畫出毛茸茸的質感。

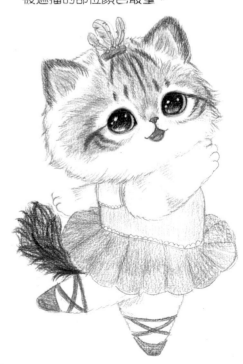

1O 用肉粉色和紅色結合，畫貓咪衣服的底色，再用紅色畫貓咪的芭蕾舞鞋。

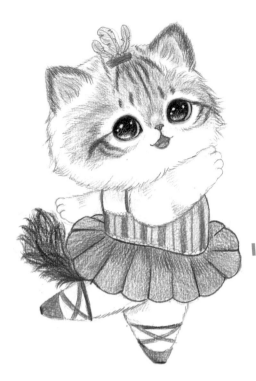

注意貓咪頭部
花紋的分布，多觀
察貓咪的特點。

11 用紅色繼續加重貓咪衣服和鞋子的暗
部顏色，再畫出頭飾的底色。

刻畫出
貓咪五官的細
節，嘴巴裡加
一顆牙齒，以
增添可愛感。

12 貓咪整體毛髮顏色完整後，用淺藍
色、天藍色畫背景的底色，再用黃色
畫一點星光，以增加畫面的趣味。

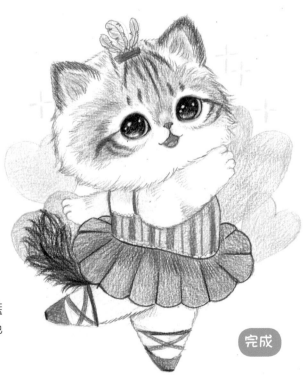

完成

可愛的萌萌貓

【準備顏色】

510 紅色	517 肉粉色	527 紫色
529 深藍	537 天藍	549 黃綠色
	552 土黃	556 赭石色
		563 熟褐色
		570 黑色

129

【起稿】

01 先用直線輕輕標出貓咪整體的大致輪廓，定出五官及身體的輔助線，勾勒出貓咪整體的形態。

02 用短直線繼續勾勒細節，進一步刻畫貓咪各個部位的輪廓，將線稿整體勾勒準確。

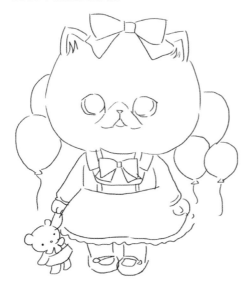

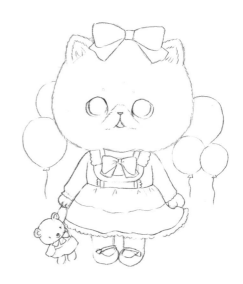

03 貓咪大體輪廓勾勒好後，開始刻畫細節，畫出貓咪五官、耳朵的形狀，畫出貓咪四肢及小熊娃娃的細節，再畫出貓咪四肢及尾巴的細節。

04 貓咪線稿整體畫好後，用橡皮輕輕擦淡一下線稿，擦掉之前的輔助線，再用畫短毛髮的線條畫出貓咪毛髮的輪廓線，並畫出毛茸茸的效果。

【上色】

用黑色和橘色畫出貓咪瞳孔的底色，再用紅色畫出鼻子的底色。

繼續用黑色加重瞳孔暗部的顏色，畫出眼睛的高光。

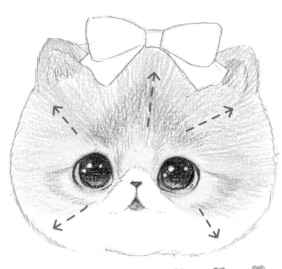

05 按照上圖箭頭的方向，用土黃色和赭石色畫出貓咪頭部毛髮的走向，將白色毛髮的位置留出來，在耳朵內部疊加一點肉粉色。

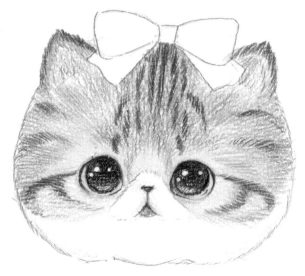

06 用赭石色繼續疊加貓咪頭部毛髮的暗部顏色，再用黑色畫貓咪頭部毛髮的花紋。

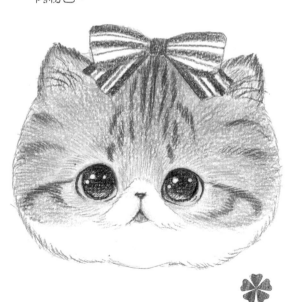

07 用紅色畫貓咪蝴蝶結的底色。

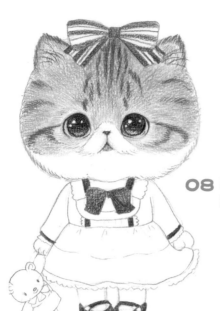

 08 用紅色畫貓咪裙子和鞋子的底色。

09 用深藍色畫貓咪上衣和襪子的底色,再用紅色畫裙子的圖案。

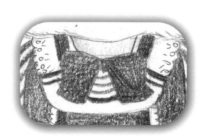

注意搭配貓咪衣服的圖案,會使畫面感覺更加豐富。

 10 用熟褐色畫貓咪手裡的小熊。

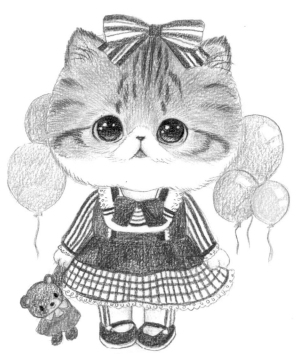

畫出貓咪
手裡小熊娃娃
的細節。

11 用紅色畫小熊娃娃的衣服，畫好
後，再用天藍色、黃綠色、紫色、
紅色畫貓咪背景氣球的底色。

抓住貓咪的五官特點，
刻畫出五官的細節。

12 貓咪整體顏色畫好後，再用天藍色、
黃綠色、紅色和紫色加重背景氣球的
暗部顏色，直到畫面顏色飽滿。

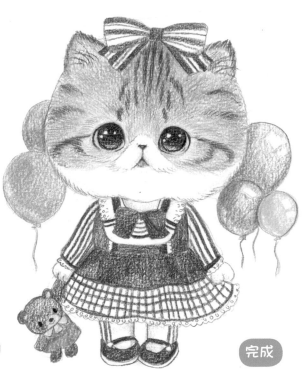

完成

夏日玩水貓

【準備顏色】

 506 橙色　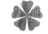 510 紅色　 517 肉粉色　 533 藍色　 537 天藍　 542 深綠色　 546 綠色　 552 土黃色

556 赭石色　563 熟褐色　565 灰色　568 深灰色

570 黑色

134

○1 先用直線輕輕標出貓咪整體的大致輪
廓,定出五官及身體的輔助線,勾勒
出貓咪整體的形態。

○2 用短直線繼續勾勒細節,進一步刻
畫貓咪各個部位的輪廓,將線稿整
體勾勒準確。

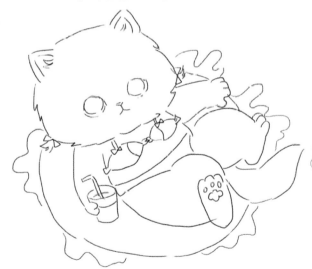

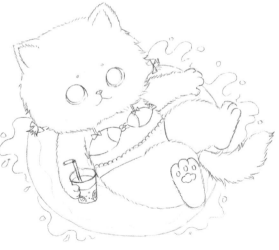

○3 貓咪大體輪廓勾勒好後,開始刻畫細
節,畫出貓咪五官和耳朵的形狀,再
畫出貓咪四肢及尾巴的細節,並畫出
貓咪泳衣和游泳圈的大致輪廓。

○4 貓咪線稿整體畫好後,用橡皮輕輕擦
淡一下線稿,擦掉之前的輔助線,再
用畫長毛髮的線條畫出貓咪毛髮的輪
廓線,並畫出毛茸茸的效果。

用黑色和土黃色畫出貓咪瞳孔的底色。

繼續用黑色加重瞳孔暗部的顏色，再用肉粉色加重鼻子的底色。

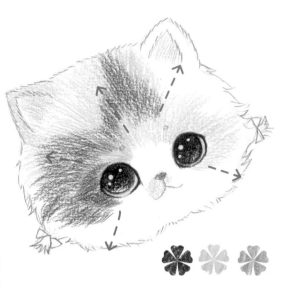

05 按照上圖箭頭的方向，用黑色和土黃色畫出貓咪頭部毛髮的走向，將白色毛髮的位置留出來。在耳朵內部疊加肉粉色。

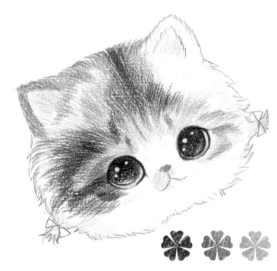

06 用黑色和赭石色繼續疊加貓咪頭部毛髮的暗部顏色，再用灰色畫貓咪白色毛髮的暗部顏色。

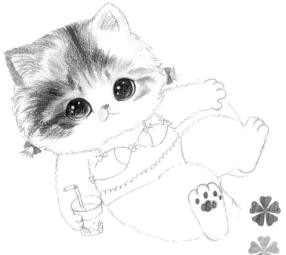

07 用紅色畫貓咪的蝴蝶結，再用灰色畫貓咪身體白色毛髮的暗部顏色。

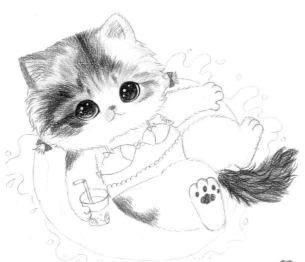

08 用黑色和赭石色畫貓咪身體深色
毛髮的底色，再畫貓咪尾巴的毛
髮顏色。

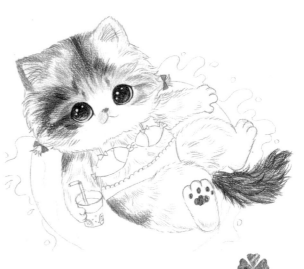

09 用深灰色繼續加深畫貓咪白色毛髮的
暗部顏色，加深長毛髮的輪廓線。

長毛髮的尾巴要畫出長毛蓬
鬆的質感，一撮一撮地畫出長毛
髮的分布。

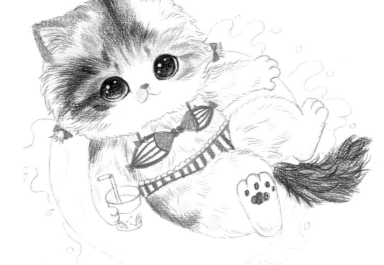

10 用紅色和橙色畫出貓咪泳衣的底色。

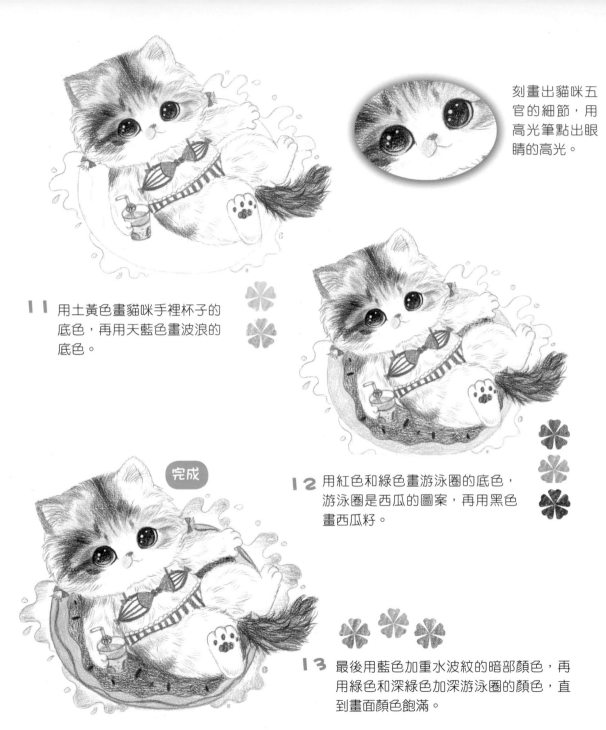

刻畫出貓咪五
官的細節，用
高光筆點出眼
睛的高光。

| | 用土黃色畫貓咪手裡杯子的
底色，再用天藍色畫波浪的
底色。

| 2 用紅色和綠色畫游泳圈的底色，
游泳圈是西瓜的圖案，再用黑色
畫西瓜籽。

完成

| 3 最後用藍色加重水波紋的暗部顏色，再
用綠色和深綠色加深游泳圈的顏色，直
到畫面顏色飽滿。

可愛的小學生貓

【準備顏色】

 504 黃色　 506 橙色　 510 紅色　 517 肉粉色　 527 紫色　 529 深藍　 533 藍色　537 天藍

542 深綠　546 綠色　552 土黃　556 赭石色

565 灰色　568 深灰色

570 黑色

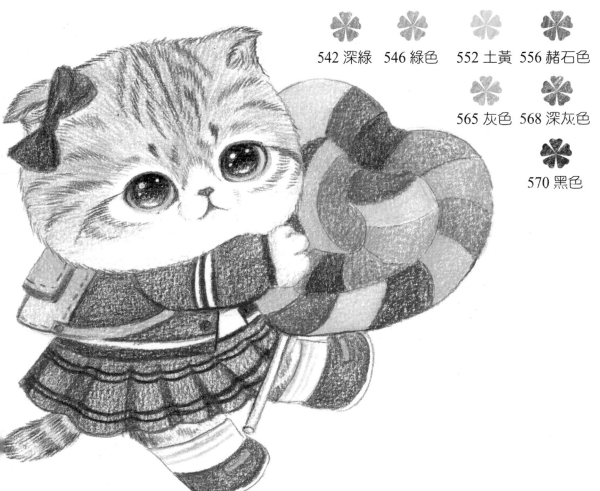

01 先用直線輕輕標出貓咪整體的大致輪廓，定出五官及身體的輔助線，勾勒出貓咪整體的形態。

02 用短直線繼續勾勒細節，進一步刻畫貓咪各個部位的輪廓，將線稿整體勾勒準確。

03 貓咪大體輪廓勾勒好後，開始刻畫細節，畫出貓咪的五官和耳朵的形狀，再畫出貓咪四肢及棒棒糖的細節，並畫出貓咪衣服的大致輪廓。

04 貓咪線稿整體畫好後，用橡皮輕輕擦淡一下線稿，擦掉之前的輔助線，再用畫短毛髮的線條畫出貓咪毛髮的輪廓線，並畫出毛茸茸的效果。

 用黑色和黃色畫出貓咪瞳孔的底色。

 繼續用黑色加重瞳孔暗部的紅色，再用肉粉色畫鼻子的底色。

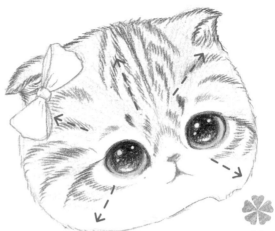

 05 按照上圖箭頭的方向，用灰色畫出貓咪頭部毛髮的走向，再用黑色畫貓咪頭部花紋的走向。

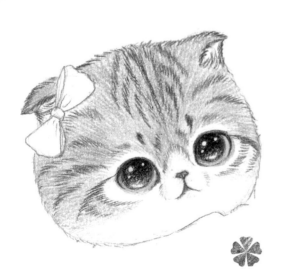

06 用深灰色繼續疊加貓咪頭部毛髮的暗部顏色。

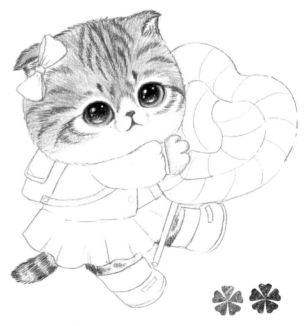

07 深灰色與黑色相結合，畫貓咪尾巴身體的毛髮顏色。

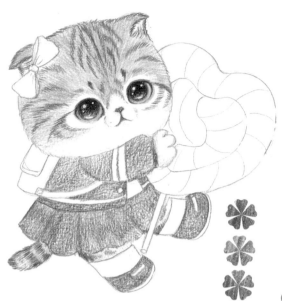

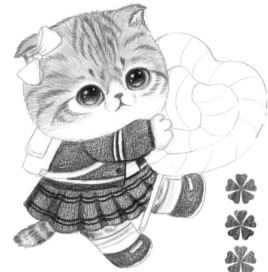

08 用紅色和深藍色畫衣服的底色，
再用赭石色畫鞋子的底色。

09 用紅色和深藍色繼續加深衣服
的暗部顏色和圖案，用赭石色
加深鞋子的底色，再用天藍色
畫襪子的花　。

　　畫貓咪裙子時先畫底
色，再畫出明暗關係，最後
加上圖案。

10 用土黃色結合赭石色畫貓咪書包
的顏色，再用紅色畫貓咪蝴蝶結
的底色。

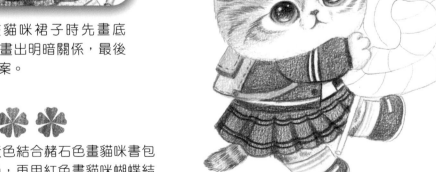

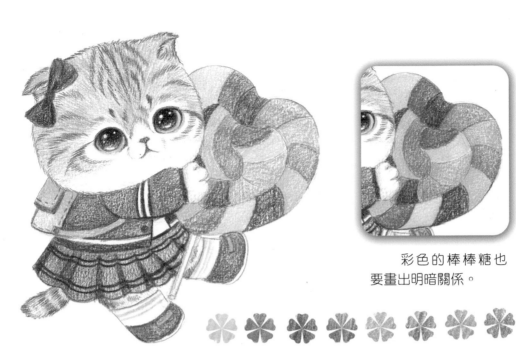

彩色的棒棒糖也
要畫出明暗關係。

11 用土黃色、橙色、紅色、紫色、天
藍色、藍色、綠色、深綠色畫貓咪
手裡棒棒糖的底色。

將貓咪五官的細節
刻畫出來,增加畫面的
精細感。

12 繼續用上述顏色加深棒棒糖的顏色,
直到畫面顏色飽和為止。

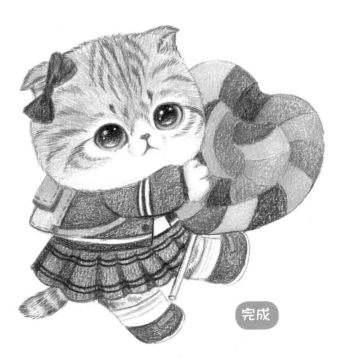

完成

143

彈烏克麗麗的音樂貓

506 橙色　507 橘色　510 紅色

517 肉粉色　533 藍色　537 天藍

552 土黃　556 赭石色

558 深褐色

559 紅褐色

565 灰色

568 深灰色

570 黑色

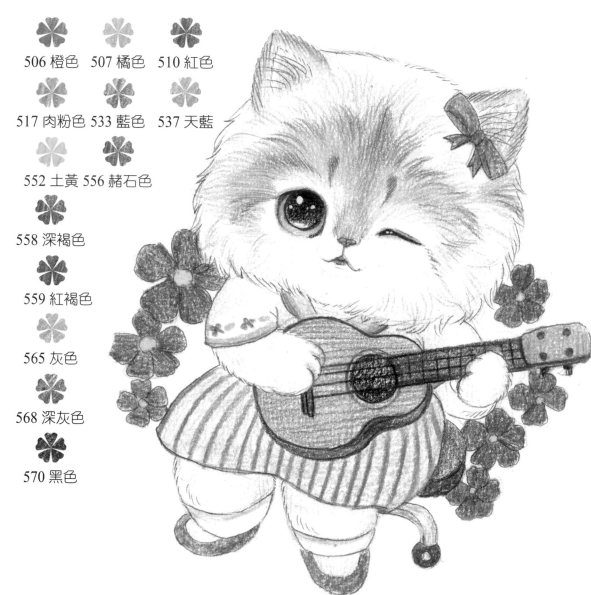

144

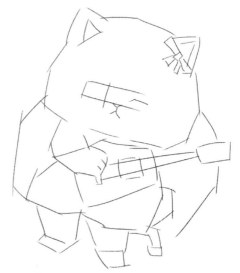

01 先用直線輕輕標出貓咪整體的大致輪廓，定出五官及身體的輔助線，勾勒出貓咪整體的形態。

02 用短直線繼續概括細節，再進一步刻畫貓咪各個部位的勾勒，將線稿整體勾勒準確。

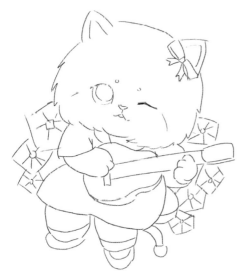

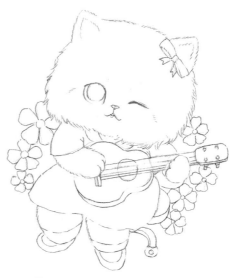

03 貓咪大體輪廓勾勒好後，即開始刻畫細節，畫出貓咪五官、耳朵的形狀，畫出貓咪四肢及烏克麗麗的細節，再畫出貓咪衣服的大致輪廓。

04 貓咪線稿整體畫好後，用橡皮輕輕擦淡一下線稿，擦掉之前的輔助線，再用畫長毛髮的線條畫出貓咪毛髮的輪廓線，並畫出毛茸茸的效果。

【上色】

用黑色和
橘色畫出貓咪瞳
孔的底色,再用
肉粉色畫出鼻子
的底色。

繼續用黑
色加重瞳孔暗部
的顏色。

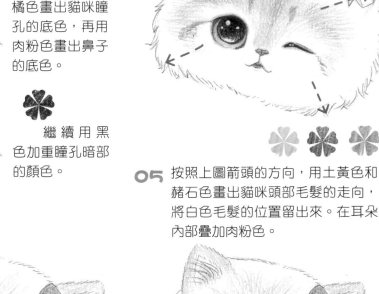

05 按照上圖箭頭的方向,用土黃色和
赭石色畫出貓咪頭部毛髮的走向,
將白色毛髮的位置留出來。在耳朵
內部疊加肉粉色。

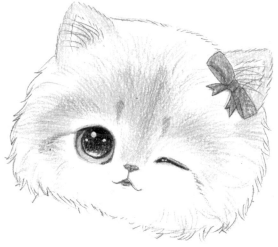

06 用土黃色繼續疊加貓咪頭部毛髮的顏
色,用灰色畫貓咪頭部白色毛髮的暗部
顏色,再用紅色畫貓咪蝴蝶結的底色。

07 土黃色、深褐色與黑色相結合,
畫烏克麗麗的底色。

08 繼續用赭石色結合紅褐色畫烏克
麗麗的暗部顏色。

09 用天藍色和紅色畫貓咪衣服的底色。

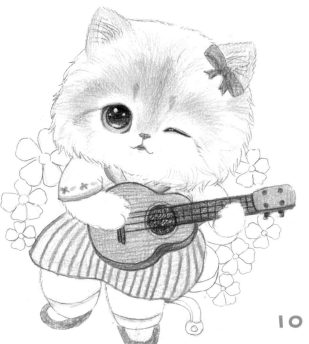

刻畫出烏克麗麗的細節。

10 用藍色畫貓咪衣服的圖案,再用紅色畫
貓咪鞋子的底色。

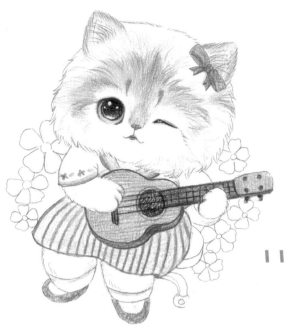

注意背景花
朵的底色，採用
平塗就可以。

11 用深褐色加重烏克麗麗的輪廓線，
再用深灰色加重貓咪整體毛髮的輪
廓線，並畫出長毛髮的質感。

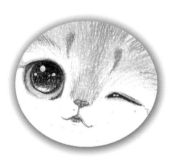

刻畫貓五
官的細節，給
閉著的眼睛也
點上高光。

12 用紅色和橙色畫貓咪背景花朵的顏色，再
用深褐色和灰色畫椅子的顏色，直到畫面
顏色飽滿。

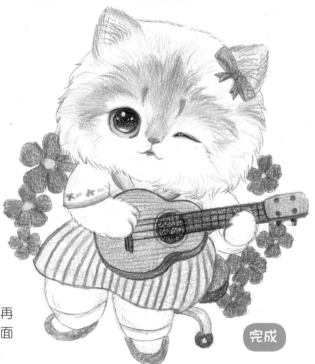

完成

有趣的小丑貓

【準備顏色】

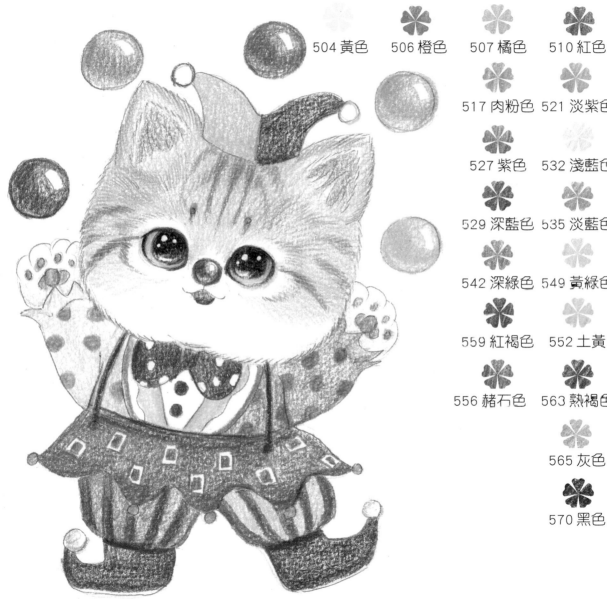

 504 黃色　　 506 橙色　　 507 橘色　　 510 紅色

 517 肉粉色　 521 淡紫色

 527 紫色　　 532 淺藍色

 529 深藍色　 535 淡藍色

 542 深綠色　 549 黃綠色

 559 紅褐色　 552 土黃

 556 赭石色　 563 熟褐色

 565 灰色

 570 黑色

149

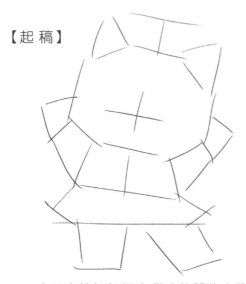

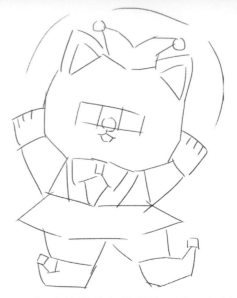

01 先用直線輕輕標出貓咪整體的大致輪廓，定出五官及身體的輔助線，勾勒出貓咪整體的形態。

02 用短直線繼續勾勒細節，進一步刻畫貓咪各個部位的輪廓，將線稿整體勾勒準確。

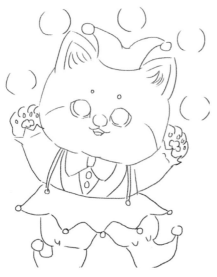

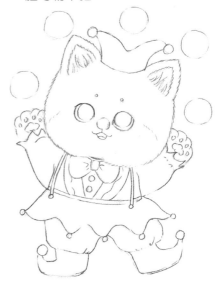

03 貓咪大體輪廓勾勒好後，開始刻畫細節，畫出貓咪五官和耳朵的形狀，畫出貓咪四肢細節以及貓咪小丑服裝的大致輪廓。

04 貓咪線稿整體畫好後，用橡皮輕輕擦淡一下線稿，擦掉之前的輔助線，再用畫短毛髮的線條畫出貓咪毛髮的輪廓線，並畫出毛茸茸的效果。

 用 黑 色、黃色和黃綠色畫出貓咪瞳孔的底色,再用紅色畫出鼻子、嘴巴的底色。

 繼 續 用 黑色加重瞳孔暗部的顏色,再用紅色加重小丑鼻子的暗部顏色。

O5 按照上圖箭頭的方向,用土好黃色畫出貓咪頭部毛髮的走向,再用赭石色畫頭部花紋的分布,在耳朵內部疊加肉粉色。

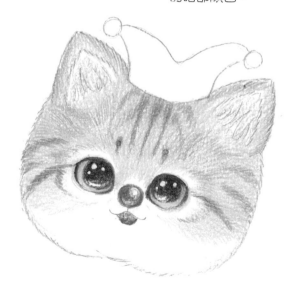

O6 繼續用土黃色疊加貓咪頭部毛髮的暗部顏色。

O7 用肉粉色畫出貓咪爪子的底色。

08 用紅色和黃綠色畫小丑帽子的底色，
再用紅色和橙色畫小丑衣服和鞋子的
底色。

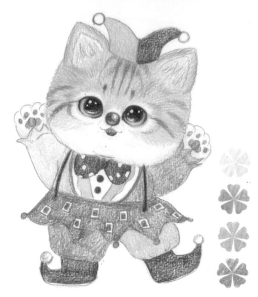

09 淺藍色和淡紫色、橘色相結合，畫出小
丑衣服的底色，再用淡藍色和黃綠色畫
褲子的底色。

10 用淡藍色和紫色畫衣服的波點圖案，再
用深藍色和深綠色畫褲子的條紋圖案。

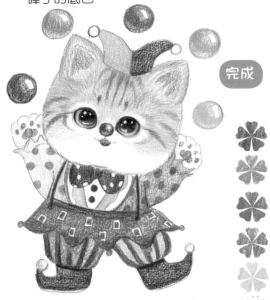

11 貓咪整體顏色飽滿後，用紅色、淡藍
色、橙色、深綠色、黃綠色畫貓咪小
丑的五彩球，讓畫面更加完整。

第 6 章　延伸學習

- 水溶性色鉛筆畫法
- 美國短毛貓（水溶性色鉛筆畫法）
- 插畫收錄

水溶性色鉛筆畫法

前面的案例都是油性色鉛筆的畫法，下面來簡單介紹一下水溶性色鉛筆的畫法。

水溶性色鉛筆

許多色鉛筆品牌都有油性和水溶性。其中水溶性如果不加水，畫法和油性色鉛筆效果是一樣的，但是如果加水，便會呈現出近似水彩的效果。

鉛筆品牌　　　　　　　色號
↓　　　　　　　　　　↓

有水彩筆符號的就是水溶性色鉛筆，反之就是油性色鉛筆。

油性色鉛筆：色彩鮮豔，少有浮鉛。

水溶性色鉛筆的兩種畫法：
一是畫好顏色，用水彩筆沾水濕潤畫好的地方。
二是用色鉛筆的筆尖沾水，畫出的顏色會更濃郁。

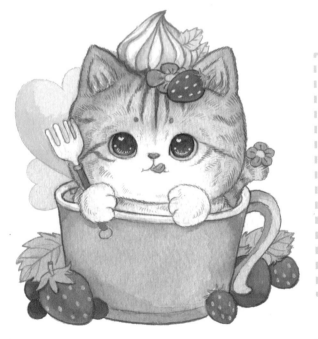

水溶性色鉛筆需要用水彩筆沾水輕輕在畫好的顏色上鋪一點水，顏色就會像水彩一樣暈染開，可以畫出水彩風格的畫面，也可以用來疊加畫面層次、加重顏色。

水溶性彩色鉛筆需要用水溶解，所以要選擇較厚的畫紙，否則畫紙晾乾後，會出現皺摺。

推薦使用細紋有厚度的水彩紙，例如康頌、獲多福等。

美國短毛貓（水溶性色鉛筆畫法）

【準備顏色】

565 灰色　568 深灰色　570 黑色　517 肉粉色

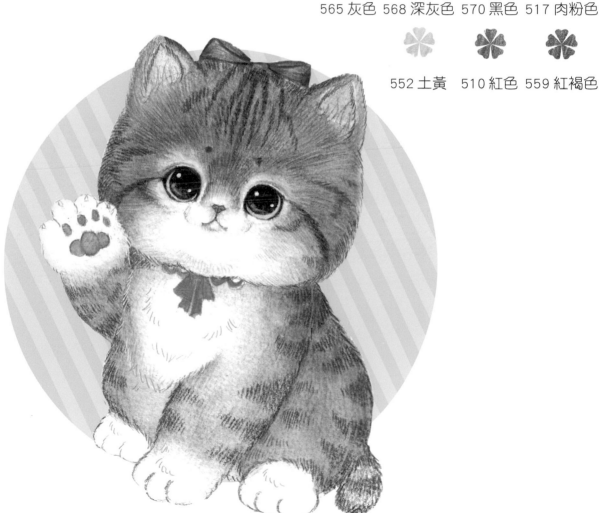

552 土黃　510 紅色　559 紅褐色

01 先用直線輕輕標出貓咪整體的大致輪廓，定出五官及身體的輔助線，勾勒出貓咪整體的形態。

02 用短直線繼續勾勒細節，進一步刻畫貓咪各個部位的輪廓，將線稿整體勾勒準確。

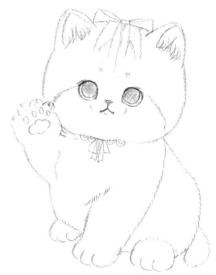

03 貓咪大體輪廓勾勒好後，開始刻畫細節，畫出貓咪五官和耳朵的形狀，畫出花紋的大致位置，畫出貓咪四肢及尾巴的細節。

04 貓咪線稿整體畫好後，用橡皮輕輕擦淡一下線稿，擦掉之前的輔助線，用畫短毛髮的線條畫出貓咪毛髮的輪廓線，畫出毛茸茸的效果。

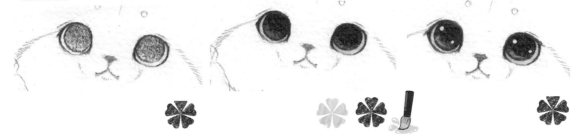

05 先用黑色畫貓咪眼睛的底色,用肉粉色畫鼻子的底色。

06 繼續用黑色加重眼睛的暗部顏色,用土黃色畫貓咪瞳孔的底色。用水彩畫筆濕潤眼睛的底色。

07 用黑色加深貓咪鼻子的輪廓線,再用白色提亮筆畫出貓咪眼睛的高光。

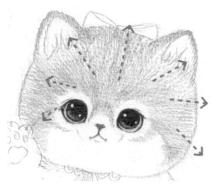

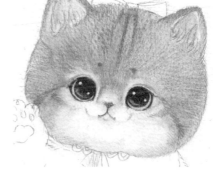

08 按照箭頭的方向,用灰色畫出貓咪頭部毛髮的走向,將白色毛髮的位置空出來。

09 用水彩畫筆按照毛髮走向濕潤貓咪頭部毛髮的底色。用深灰色畫貓咪頭部的花紋,再用肉粉色畫貓咪耳朵的內部顏色。

10 用黑色加重畫出貓咪頭部花紋的分布,注意毛髮線條的銜接要自然。再用深灰色疊加貓咪頭部毛髮的暗部顏色,讓畫面顏色飽滿起來。

11 用紅色畫貓咪頭上蝴蝶結的底色，再用紅褐色加重蝴蝶結的輪廓線，畫出蝴蝶結的明暗關係。

加重

注意蝴蝶結的細節，加重輪廓線，暗部地方的顏色重下去。

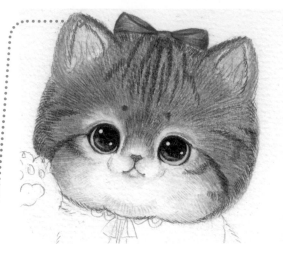

12 用黑色結合深灰色繼續疊加貓咪頭部的暗部顏色，畫出短毛髮的毛茸茸質感，一層一層疊加顏色。

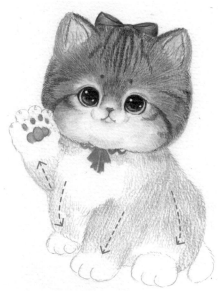

13 貓咪頭部畫完，用灰色按照箭頭的方向畫貓咪身體毛髮的走向，將白色毛髮的位置留出來。用紅色畫爪子和領結的底色。

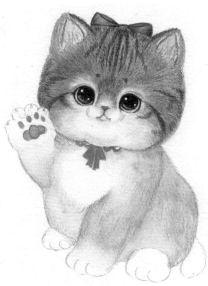

14 用水彩畫筆濕潤貓咪身體毛髮的底色，按照毛髮的生長走向來濕潤線條顏色。

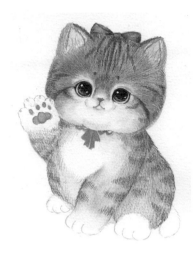

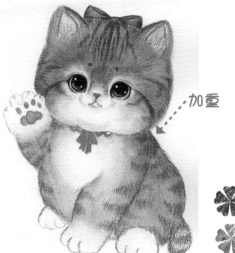

加重

15 乾透後用黑色結合深灰色繼續疊加顏色，畫出毛髮的質感，用黑色畫出花紋的分布。

畫出貓咪爪子的細節，增加畫面的細緻效果。

16 繼續一層一層疊加暗色，用深灰色結合黑色畫貓咪的尾巴，用黑色加深貓咪整體毛髮的輪廓線。

17 貓咪整體毛髮顏色飽滿以後，加重黑色花紋的顏色，被遮擋的部位顏色重下去，既讓顏色銜接過渡自然，又能顯現出毛髮線條的質感，畫出毛茸茸的小貓咪。

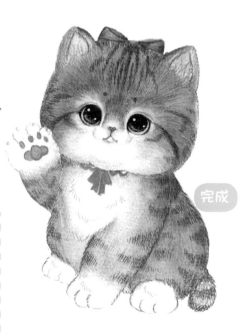

完成

1.先用淺色鋪底色。2.用水彩畫筆濕潤底色。
3.乾透後用深色疊加畫毛髮線條。4.繼續疊加顏色，加重花紋的毛髮輪廓線。

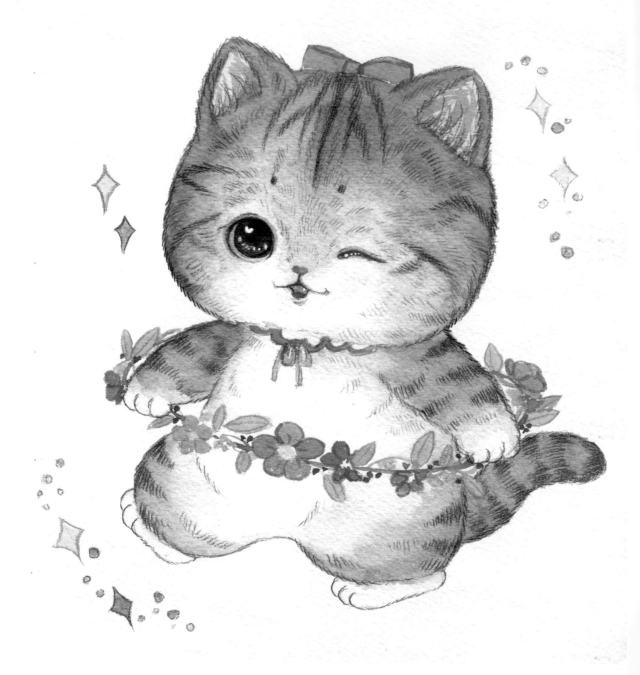